高橋陽一

集英社文庫

CONTENTS

CAPTAIN TSUBASA ROAD TO 2002

ROAD 74	決戦の舞台 5
ROAD 75	宿命のライバル!! 25
ROAD 76	決意 新たに!! 45
ROAD 77	思いは ひとつ!! 65
ROAD 78	目指せ セリエB!! 85
ROAD 79	見えない敵!! 105
ROAD 80	二人のサッカー小僧 125
ROAD 81	飛べない翼 145
ROAD 82	トップ下の重み 165
ROAD 83	勝利の味 185
ROAD 84	応援を力に!! 205
ROAD 85	胸に秘めた決意!! 225
ROAD 86	スペインダービー 245
ROAD 87	運命のキックオフ 265
ROAD 88	先手の取り合い!! 285
特別企画	巻末スペシャルインタビュー 304

★この作品は、2001年時点での
状況をもとに描かれています。

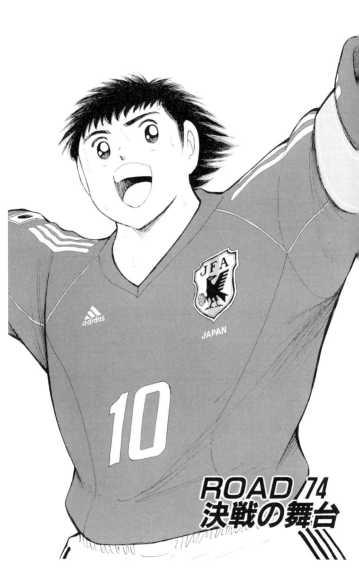

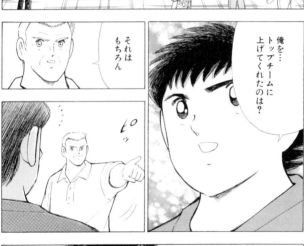

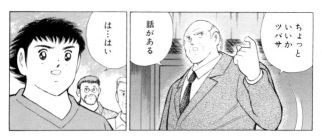

バルセロナ 役員会議——

モウラGKコーチが…
これ以上チームの指揮を執ることはできないと

ファンサール監督が正式解任ならば自分も責任をとってやめたいと申し出ております

そうか
まァあの二人の強い信頼関係からすれば
当然の事かもしれませんね

ええ

セバスチャン…カルロッペ氏招聘の件はどうなっているのかね

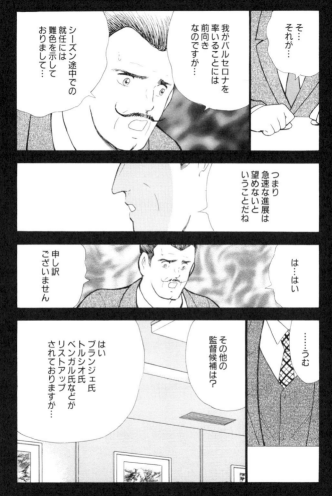

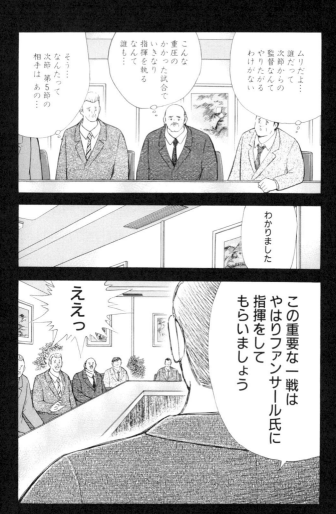

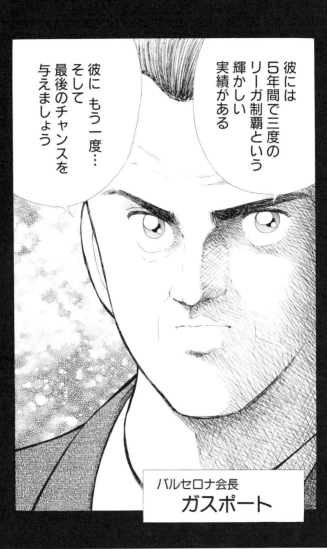

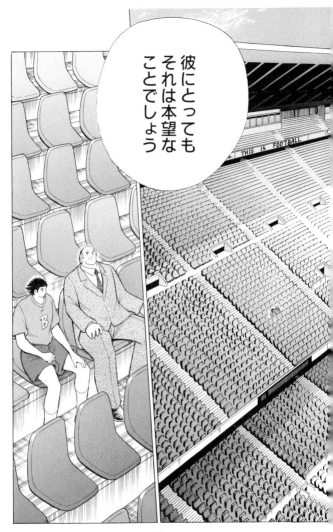

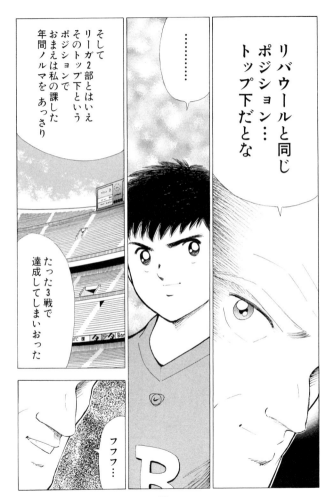

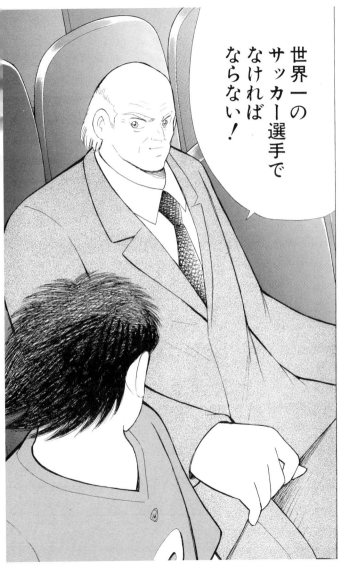

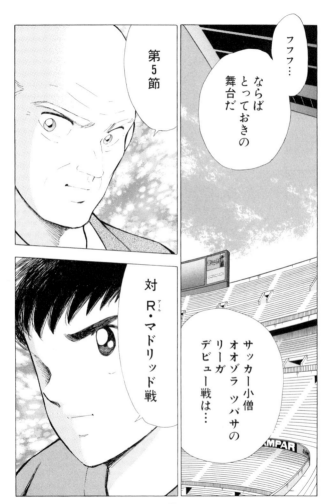

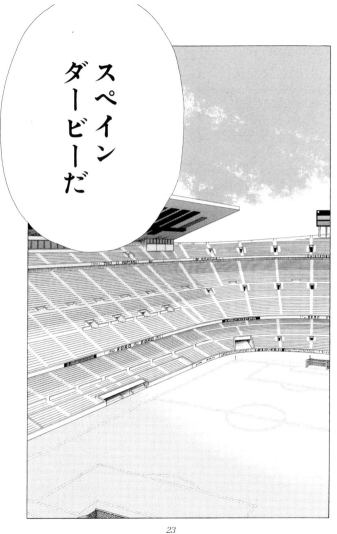

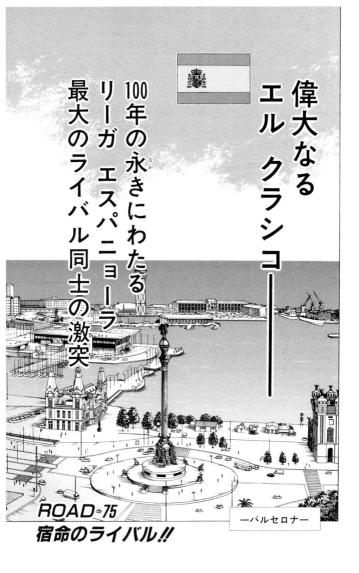

「日本人のおまえでも
この一戦の
持つ意味は
わかっているだろ」

「そして20年近く
このカンプ・ノウで
バルセロナは
R・マドリッドに
負けていない」

「そうだ
ここで戦う以上
決して負けては
ならぬ相手」

「はい
R・マドリッドこそ
バルセロナ
最大のライバル」

「なおかつ
最も手強い
相手でもある」

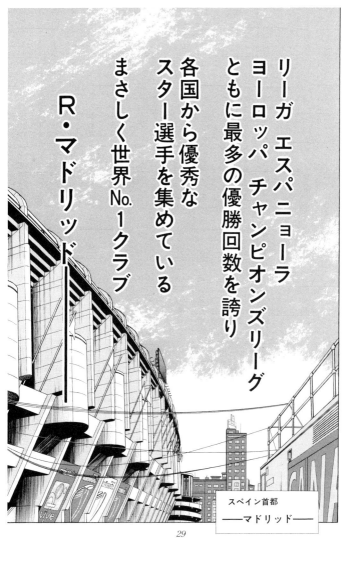

リーガ エスパニョーラ
ヨーロッパ チャンピオンズリーグ
ともに最多の優勝回数を誇り
各国から優秀な
スター選手を集めている
まさしく世界No.1クラブ
R・マドリッド

スペイン首都
——マドリッド——

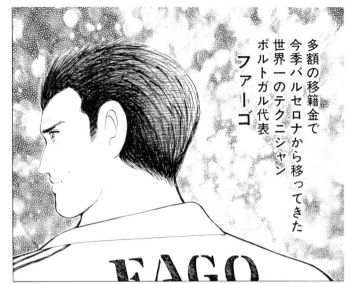

多額の移籍金で
今季バルセロナから移ってきた
世界一のテクニシャン
ポルトガル代表
ファーゴ

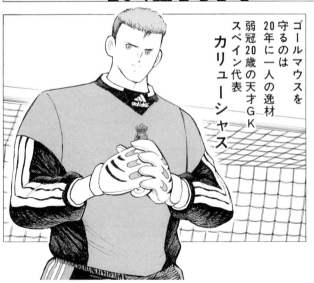

ゴールマウスを
守るのは
20年に一人の逸材
弱冠20歳の天才GK
スペイン代表
カリューシャス

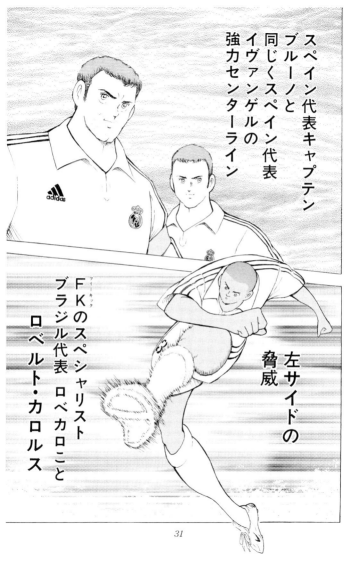

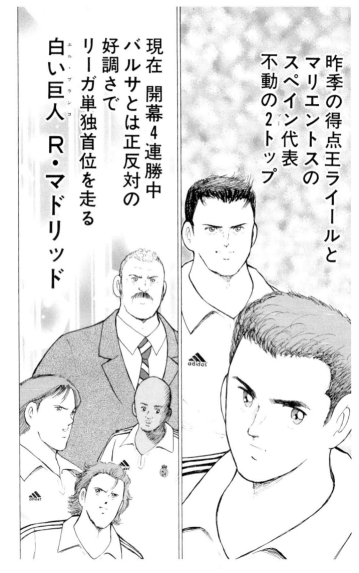

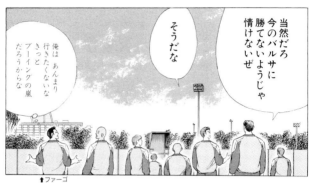

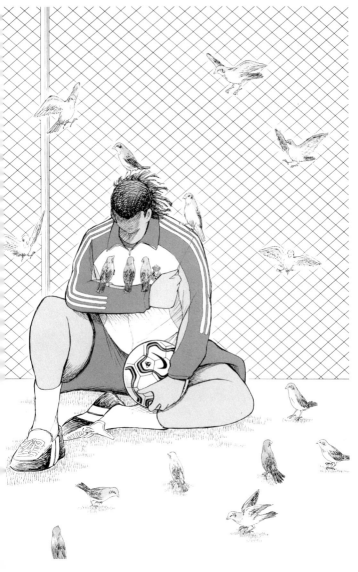

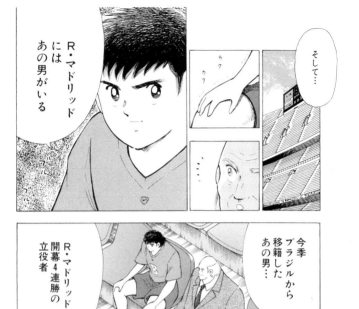

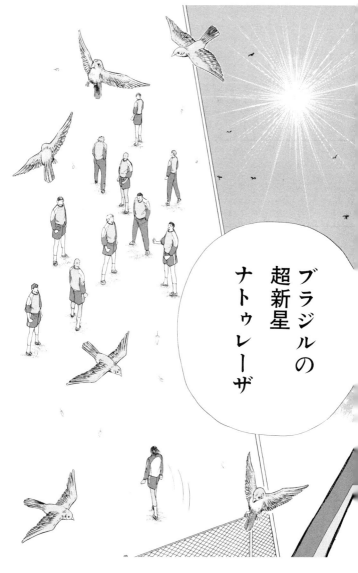

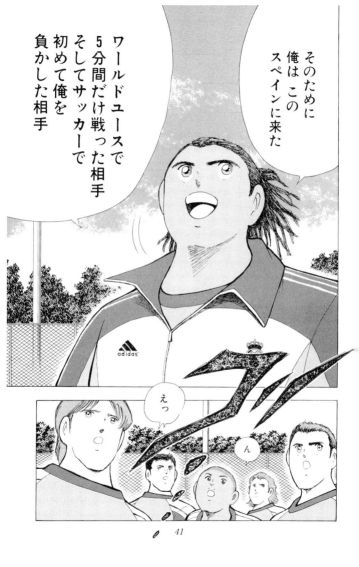

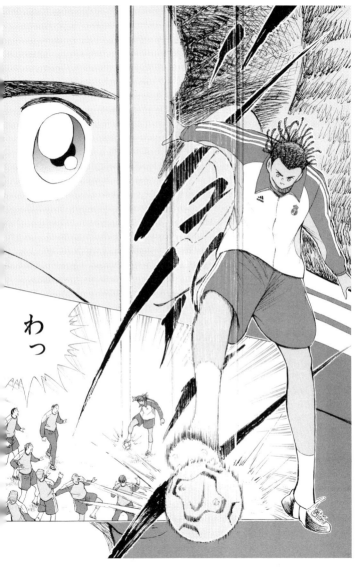

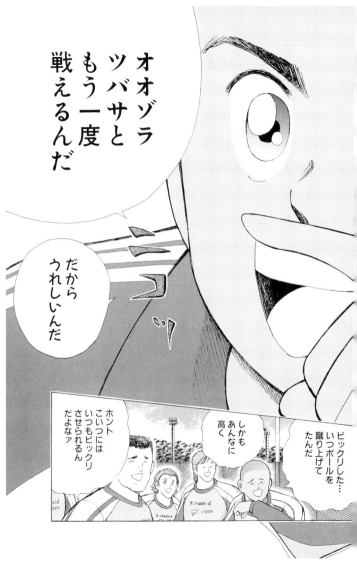

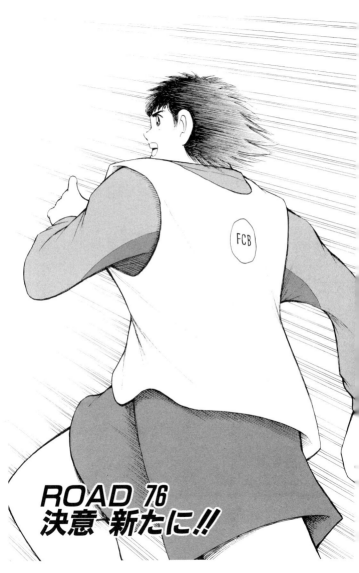

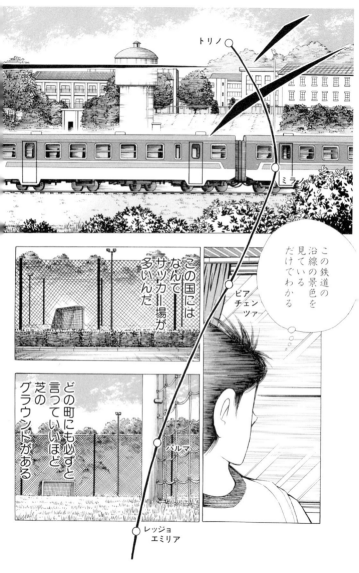

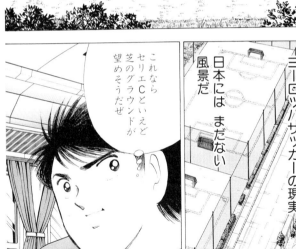

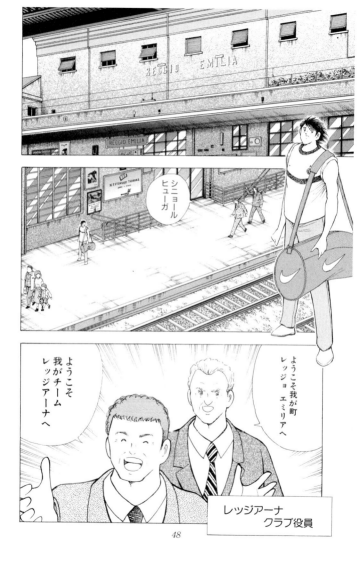

お世話になります

さっそく我がチームの試合会場となる"STADIO GIGLIO"ジーリオスタジアムを見てもらいましょう

はい

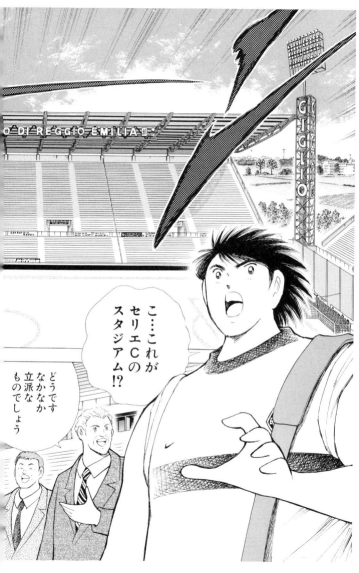

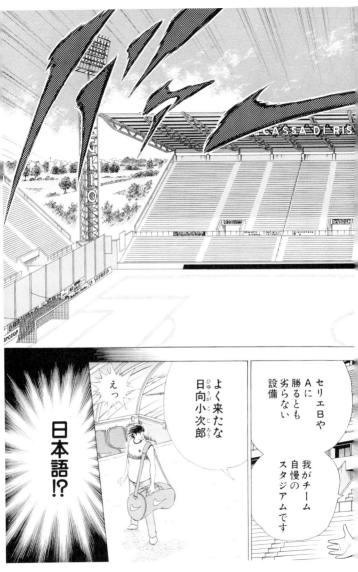

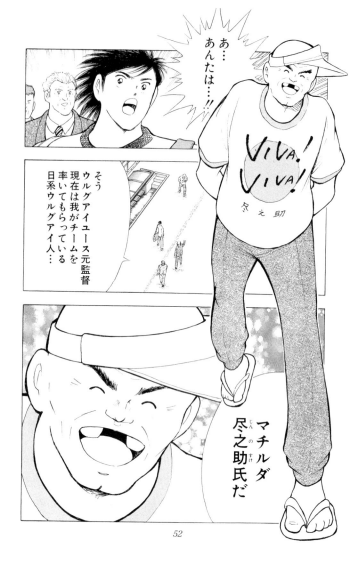

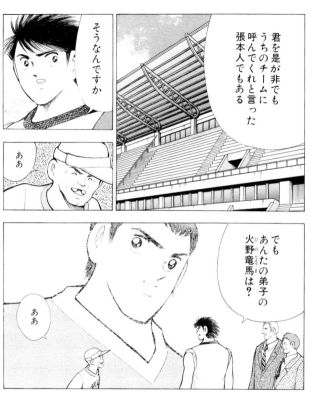

そうなんですか

君を是が非でもうちのチームに呼んでくれと言った張本人でもある

ああ

でもあんたの弟子の火野竜馬は?

ああ

一応アイツにも声はかけたんだが…

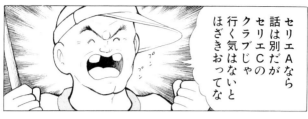

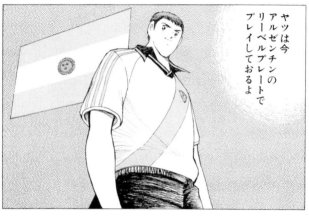

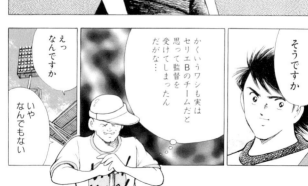

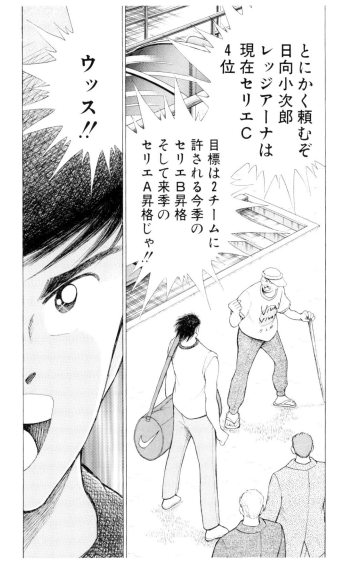

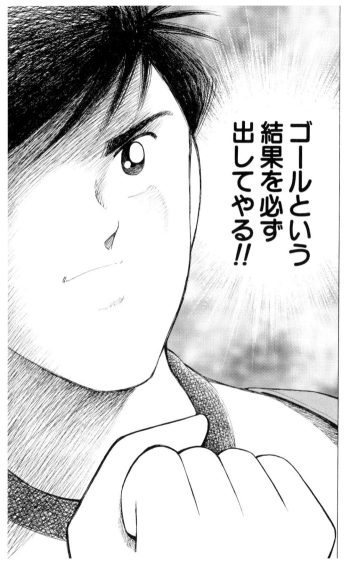

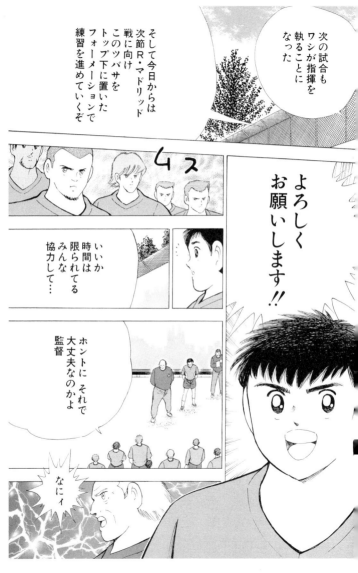

そんな新人の若造にリバウールの代役が務まるのかって訊いてるんだよ

なんだと

やめろ セモン おまえにそんなことを言う権利はないだろ

おい ファンサール

俺の移籍話が進んでるって噂は本当かよ！バルサ不調の原因を俺のせいにされちゃたまんねえんだよな

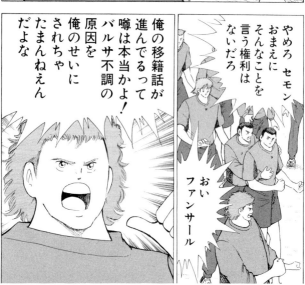

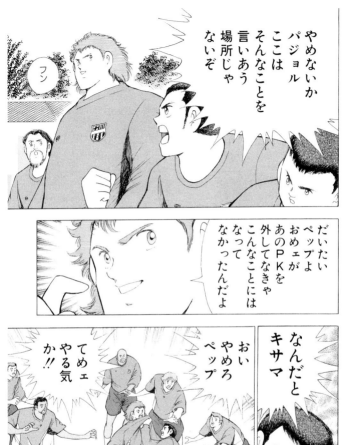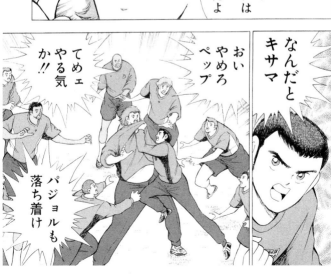

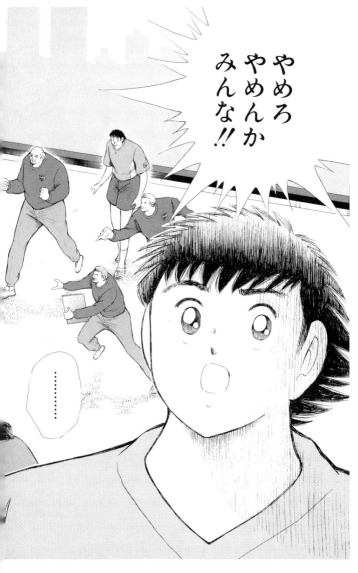

この大事な時期に仲間割れしている場合かァ!!

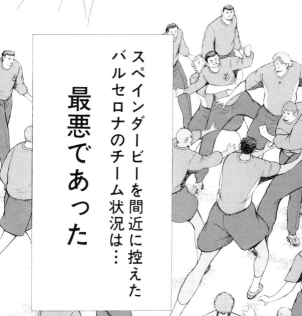

スペインダービーを間近に控えたバルセロナのチーム状況は…

最悪であった

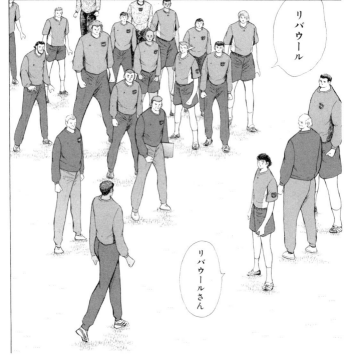

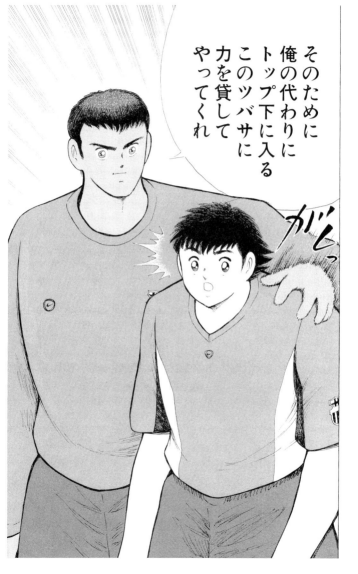

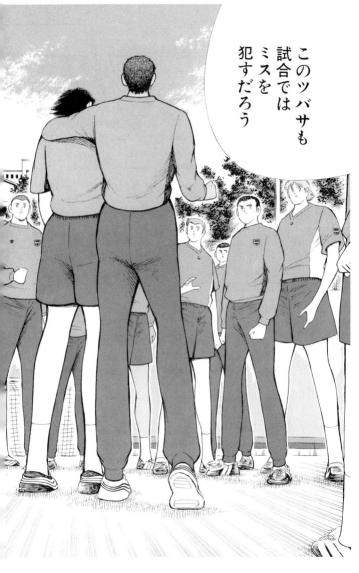

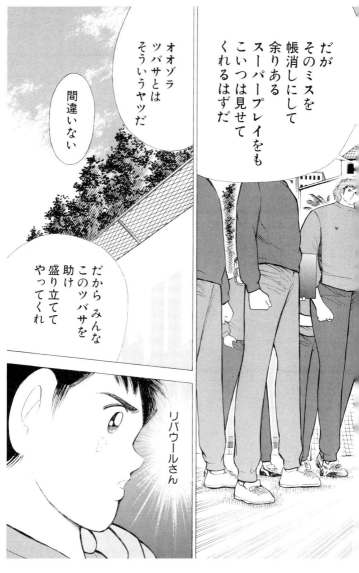

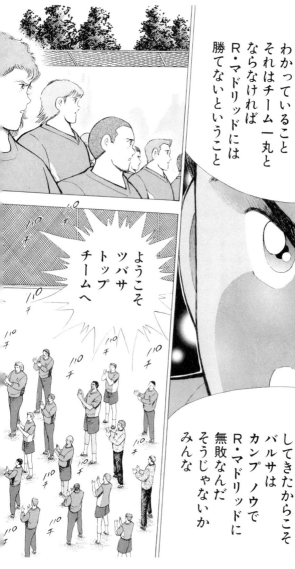

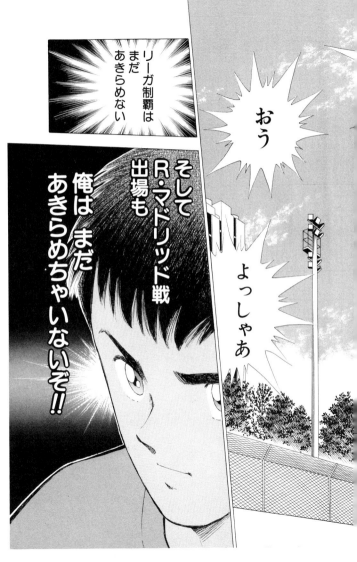

うわ〜〜っ
霧で前が
なんにも
見えないよ

バスの降りる駅
間違えちゃったん
だよなァ

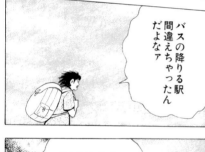

この道
まっすぐ行けば
目的地に
着くって
聞いたけど

ホントかなァ

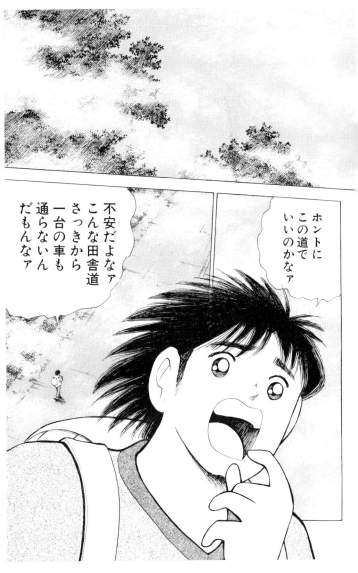

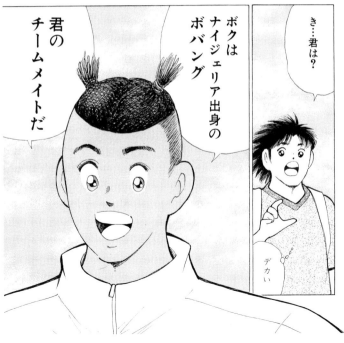

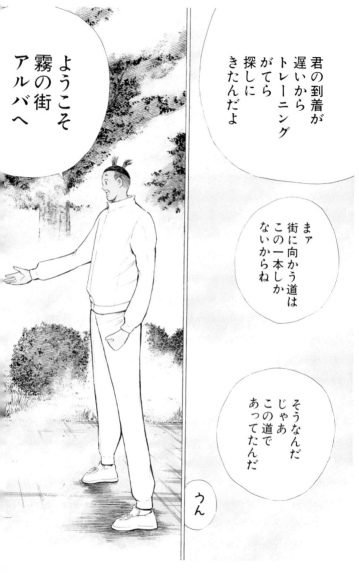

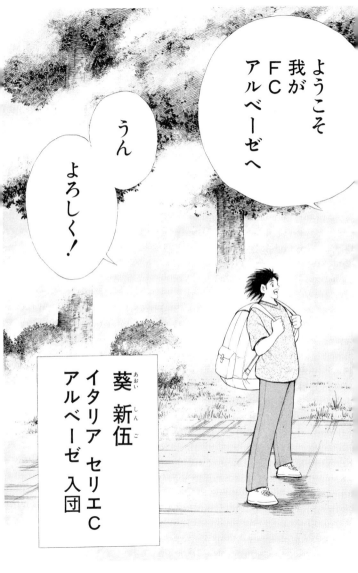

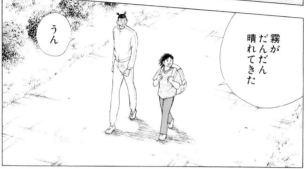

ROAD 78 目指せ セリエB!!

霧の街 アルバへ!!

DI CONOSCERLA! SHINGO Aoi!

ようこそ アオイ シンゴ

アオイ シンゴ

ボンジョルノ シンゴ

ALBESE

ROAD 78
目指せ セリエB!!

ようこそ葵新伍

BUON GIORNO! PIACE

シンゴ

シンゴ

よくぞ
我がチームに
来てくれたァ

ALBE SE

ALBA

FILA

わ〜〜っ

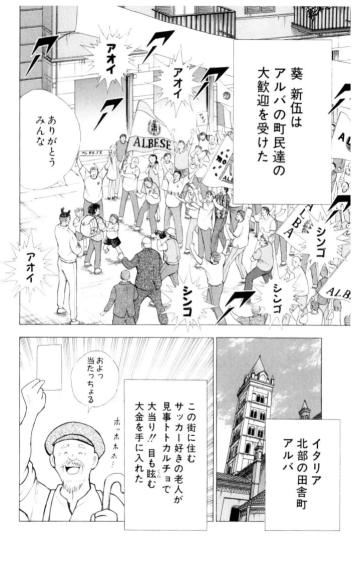

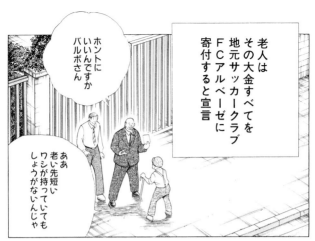

老人はその大金すべてを地元サッカークラブFCアルベーゼに寄付すると宣言

ホントにいいんですかバルボさん

ああ老い先短いワシが持っていてもしょうがないんじゃ

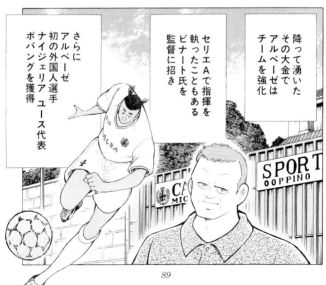

降って湧いたその大金でアルベーゼはチームを強化

セリエAで指揮を執ったこともあるピナート氏を監督に招き

さらにアルベーゼ初の外国人選手ナイジェリアユース代表ボバングを獲得

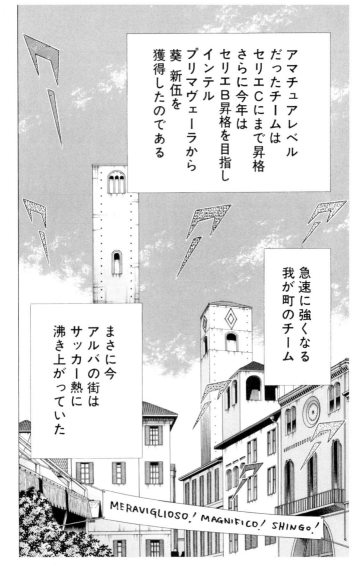

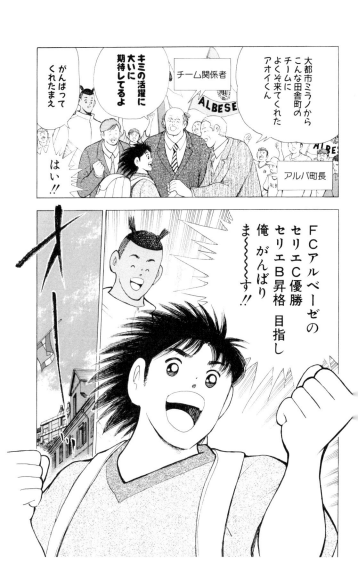

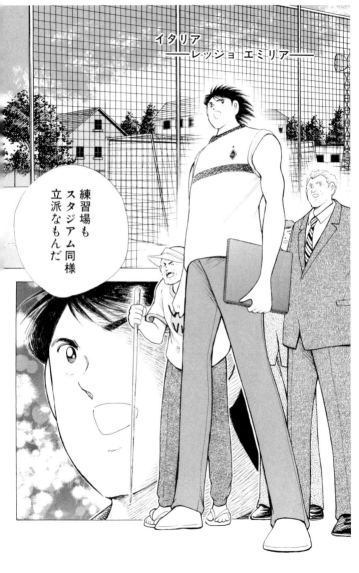

ＡＣレッジアーナ 練習場

ああ
ここは
ちょっと前までは
若手選手達の寮に
なっていたんだが

街に出るには
少し不便なんでね
今は誰も使って
ないんだよ

この建物は？

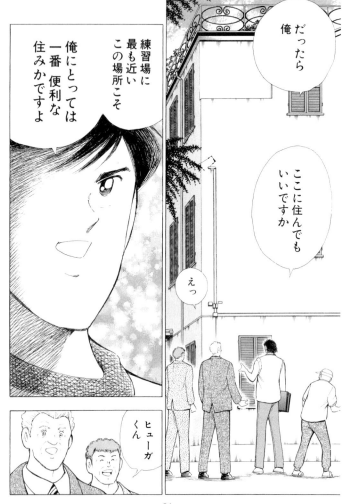

それに俺には正規の練習メニュー以外にもこなさなきゃならないトレーニングがあるしな

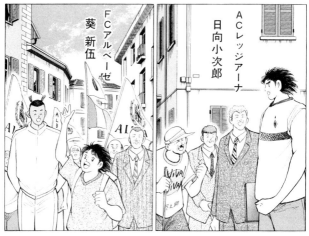

ACレッジアーナ
日向小次郎

FCアルベーゼ
葵 新伍

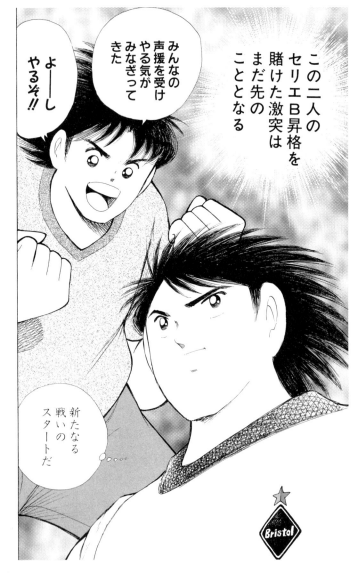

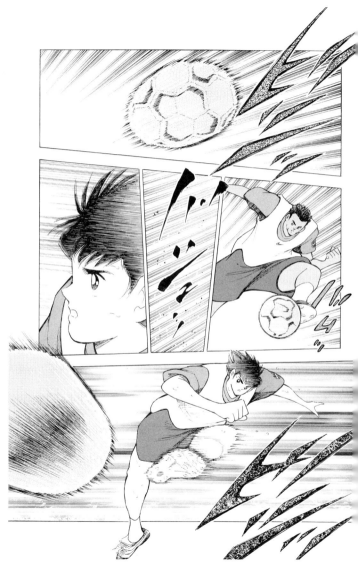

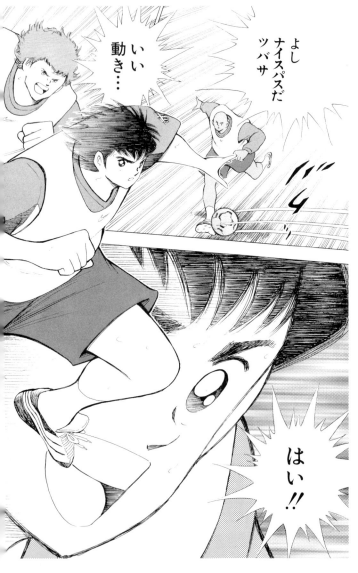

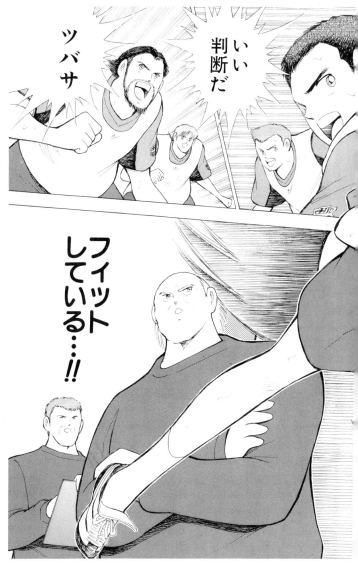

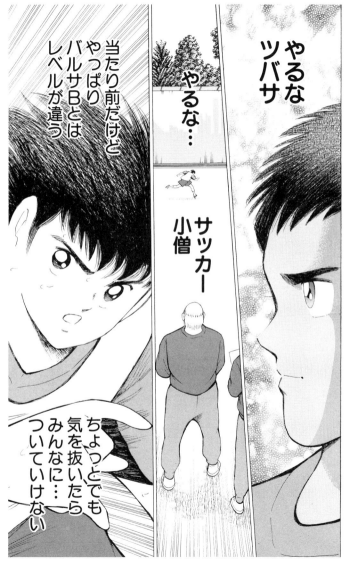

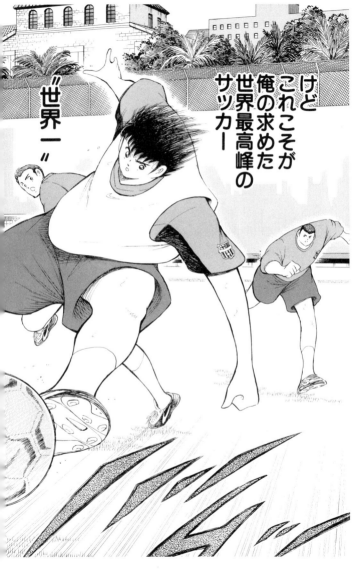

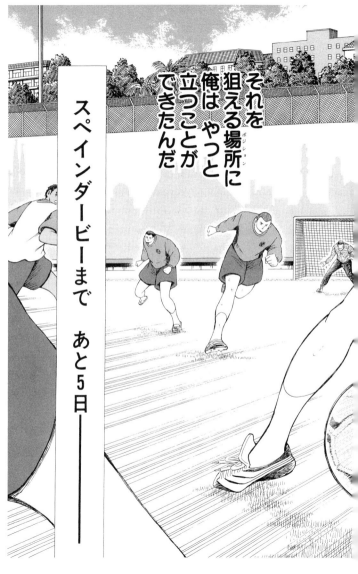

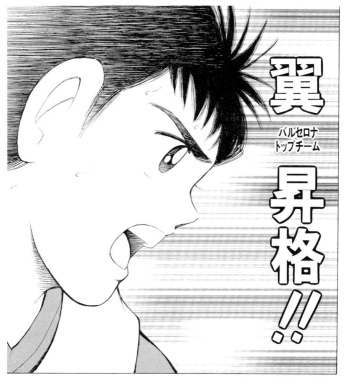

ROAD 79 見えない敵!!

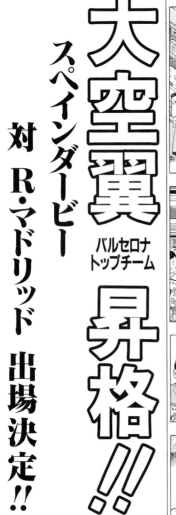

大空翼 昇格!!
スペインダービー
バルセロナトップチーム
対 R・マドリッド 出場決定!!

翼 リーガデビュ

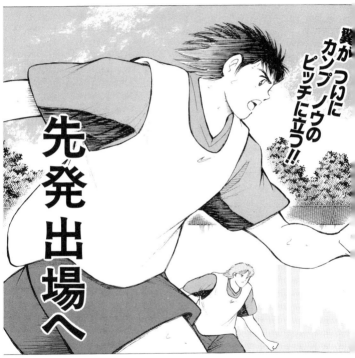

負傷欠場　リバウールの代役
トップ下で起用
ファンサール監督・談

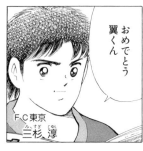
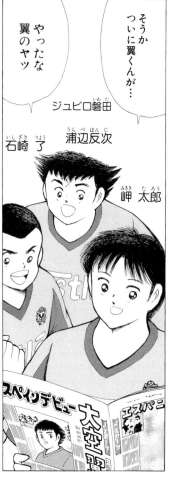

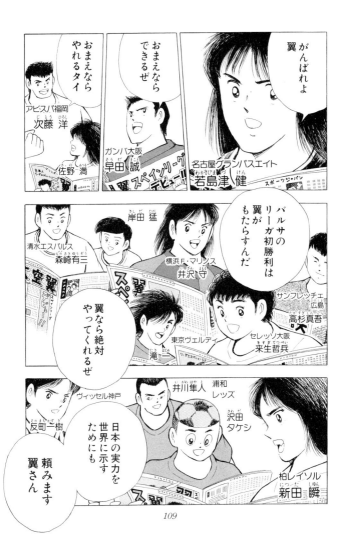

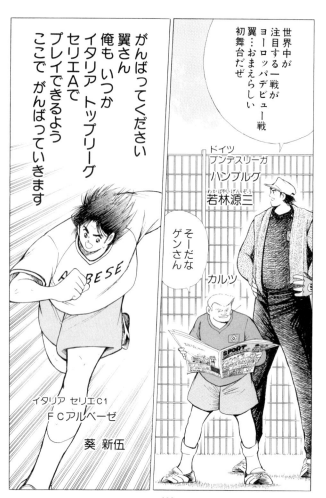

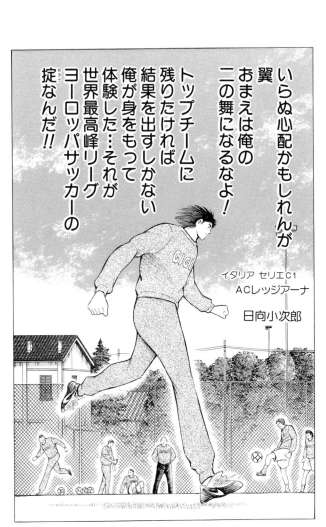

いらぬ心配かもしれんが
翼
おまえは俺の
二の舞になるなよ！
トップチームに
残りたければ
結果を出すしかない
俺が身をもって
体験した…それが
世界最高峰リーグ
ヨーロッパサッカーの
掟なんだ!!

イタリア セリエC1
ACレッジアーナ

日向小次郎

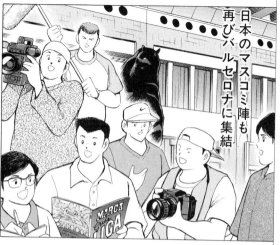

翼の周辺は にわかに騒がしくなった

日本のマスコミ陣も再びバルセロナに集結

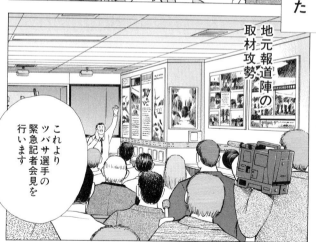

地元報道陣の取材攻勢

これよりツバサ選手の緊急記者会見を行います

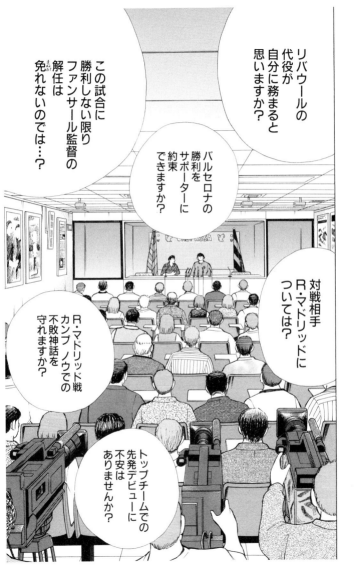

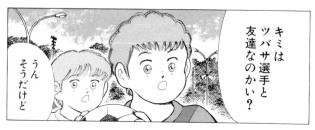
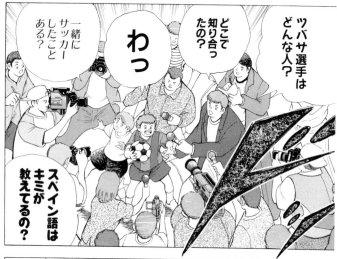

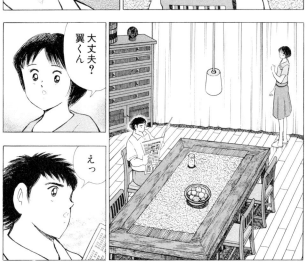

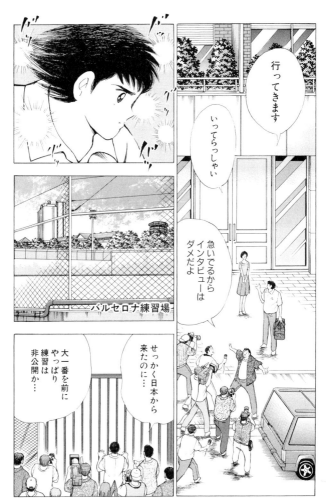

リバウールはチームとは別メニューでのランニング調整

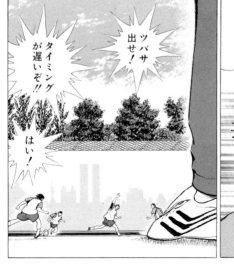

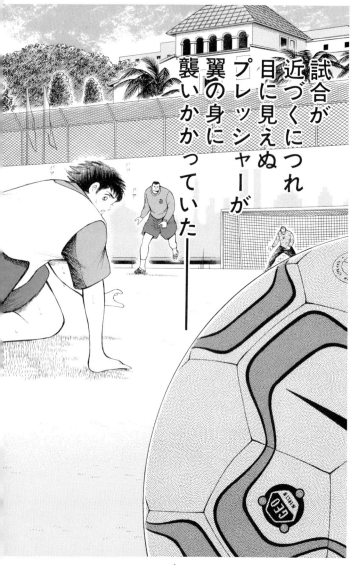

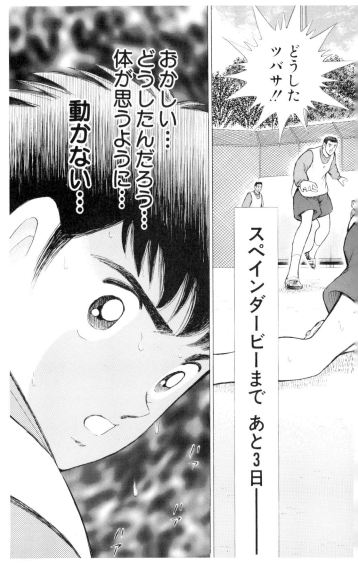

リーガ開幕
4連勝
R・マドリッド

10万の大観衆

1分け3敗
未勝利の
バルセロナ

リーガデビュー戦
ヨーロッパデビュー戦

連携不足

カンプ ノウ
20年負けなし…
ここでは絶対
負けられない相手
R・マドリッド

FIFA MVP
リバウールの代役
トップ下

俺が
ゲームを
作る

ビッグネーム
R・カロルス

宿敵
ナトゥレーザ

ブルーノ

ファーゴ

ライール

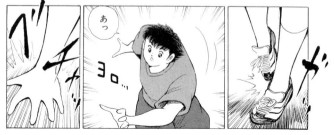

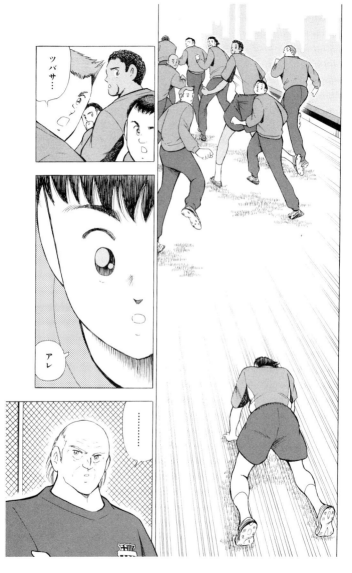

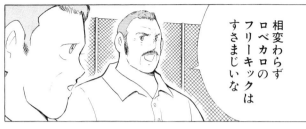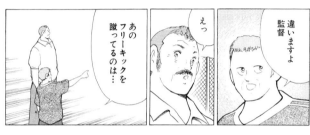

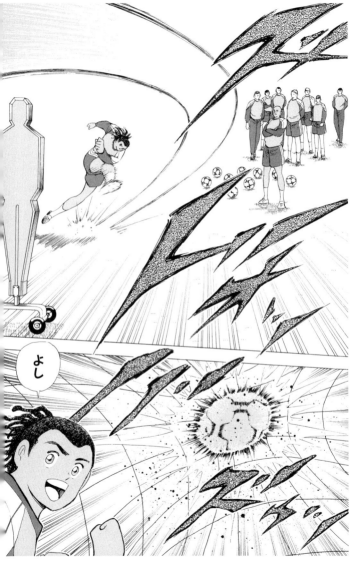

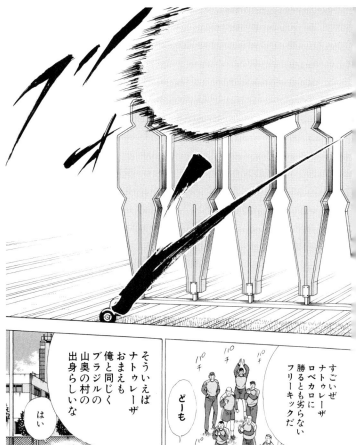

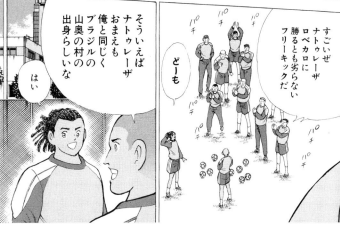

すごいぜ
ナトゥレーザ
ロベカロに
勝るとも劣らない
フリーキックだ

どーも

そういえばナトゥレーザ
おまえも俺と同じく
ブラジルの山奥の村の
出身らしいな

はい

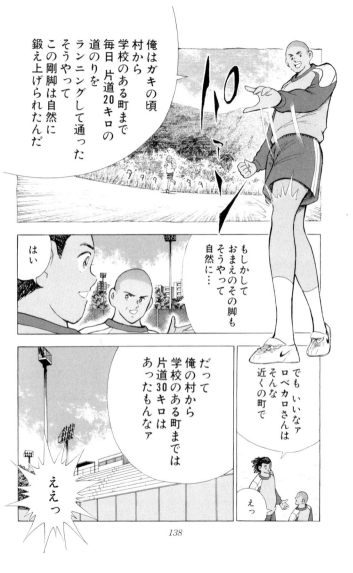

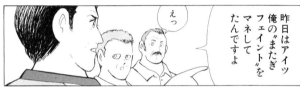

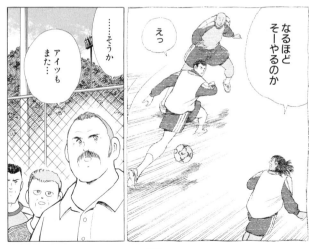

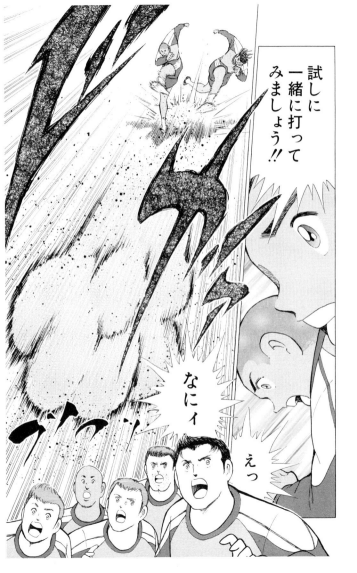

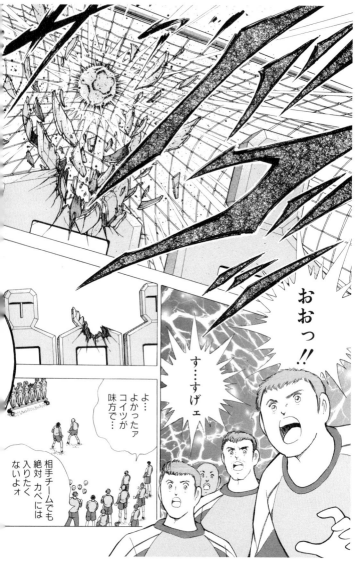

ROAD 81　飛べない翼

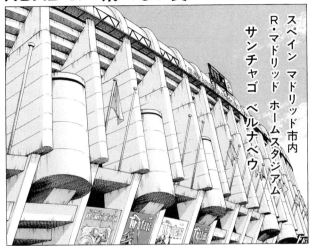

スペイン　マドリッド市内
R・マドリッド　ホームスタジアム
サンチャゴ　ベルナベウ

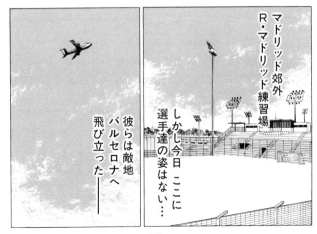

マドリッド郊外
R・マドリッド練習場

しかし今日 ここに選手達の姿はない…

彼らは敵地バルセロナへ飛び立った──

ナトゥレーザ

R・マドリッド所属 MF

ブラジル アマゾナス州出身
アマゾン川流域の
ジャングル奥地の村で育った"超自然児"
そのサッカーの才能を 翼の師である
ロベルト本郷(ほんごう)に見出され
ブラジルユース代表に選出される
日本で行われたワールドユース選手権
決勝戦で途中出場
大空 翼と激闘を繰り広げるも
結果は惜しくも敗戦
その翼のスペイン・バルセロナ移籍を知り
自らもプロサッカー選手に
なることを決意
バルセロナのライバルチーム
R・マドリッド入団を果たす

ROAD 81
飛べない翼

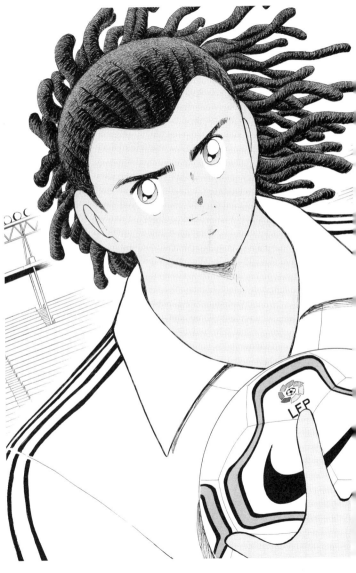

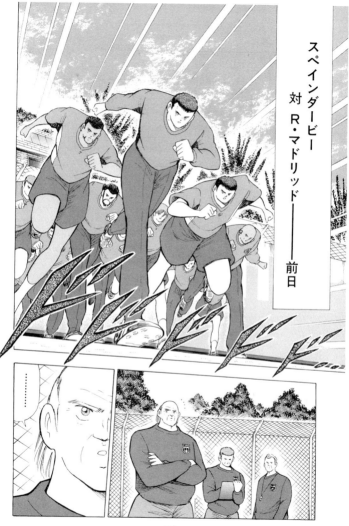

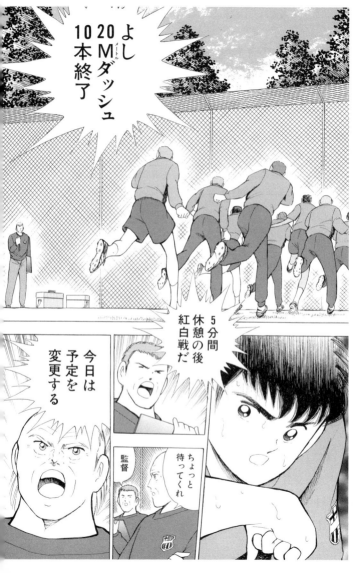

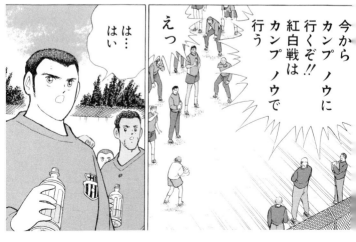

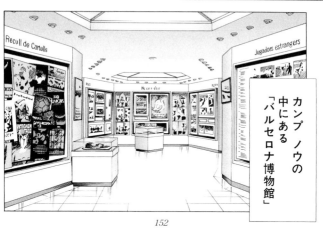

カンプ ノウの中にある「バルセロナ博物館」

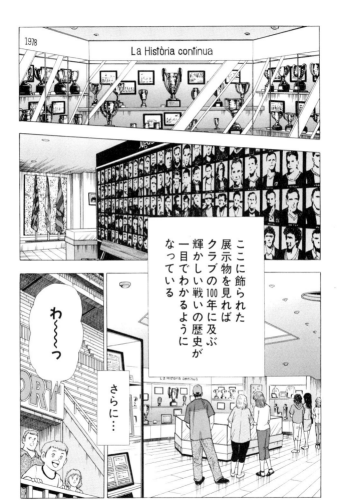

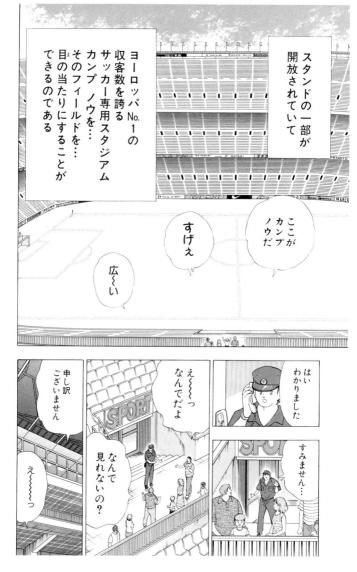

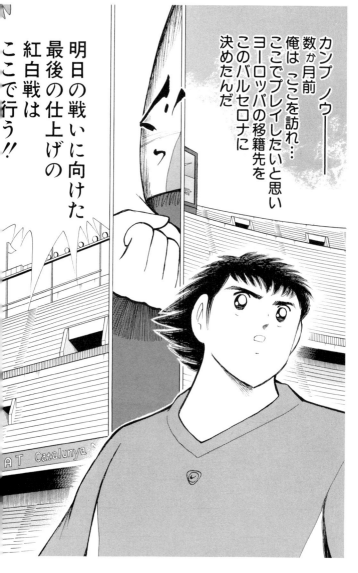

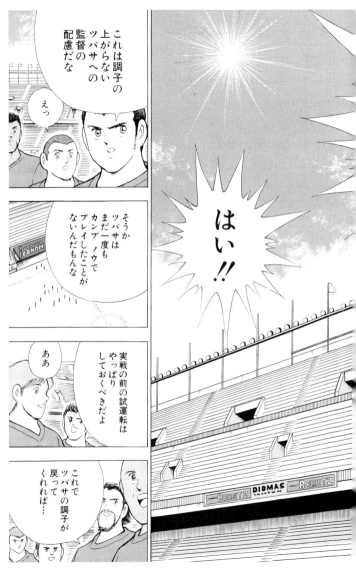

ブラジル時代 ここよりも収容人数の多いマラカナンスタジアムでもプレイをしたことがあるけど

やっぱり違う

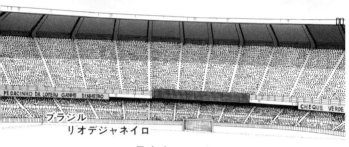

ブラジル リオデジャネイロ
マラカナン スタジアム（20万人収容）

でもここはカンプ・ノウ
タッチラインのすぐ先がスタンド
もうすりばち式のスタジアム

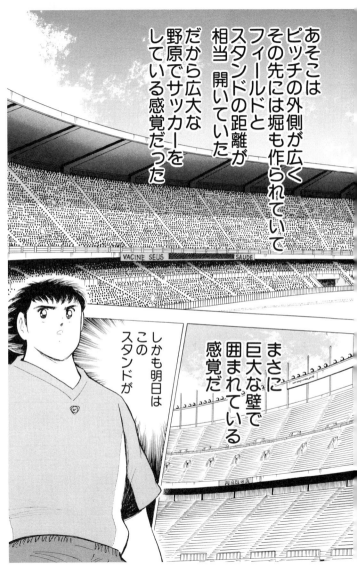

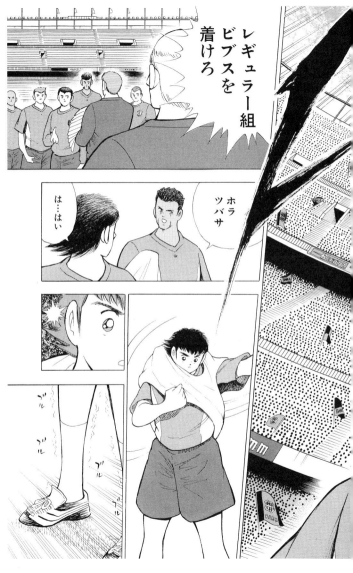

ROAD 82
トップ下の重み

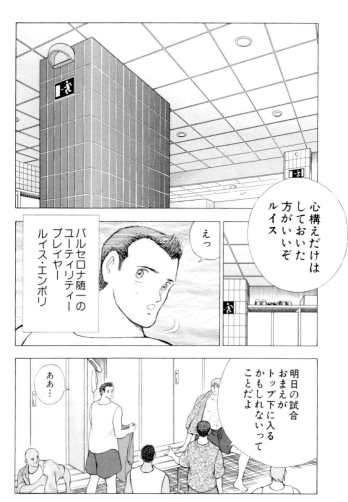

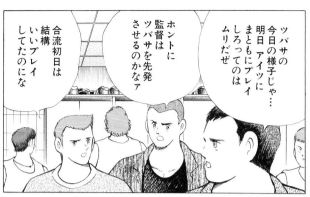

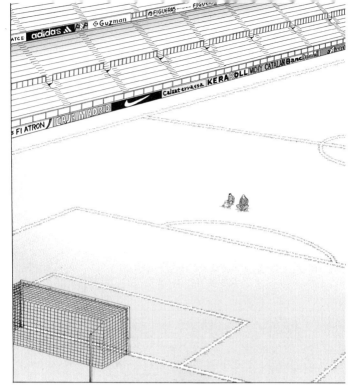

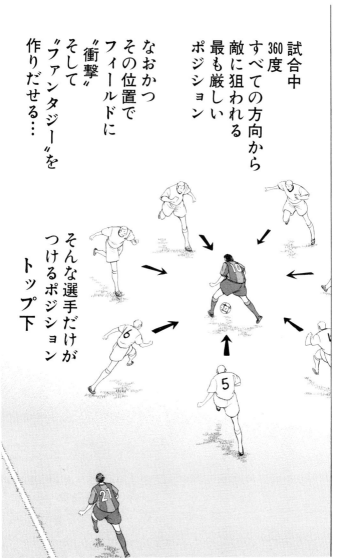

試合中
360度
すべての方向から
敵に狙われる
最も厳しい
ポジション

なおかつ
その位置で
フィールドに
"衝撃"
そして
"ファンタジー"を
作りだせる…

そんな選手だけが
つけるポジション

トップ下

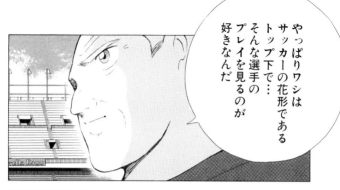

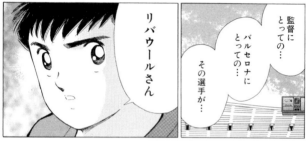

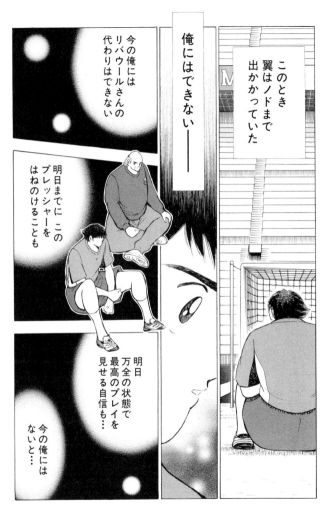

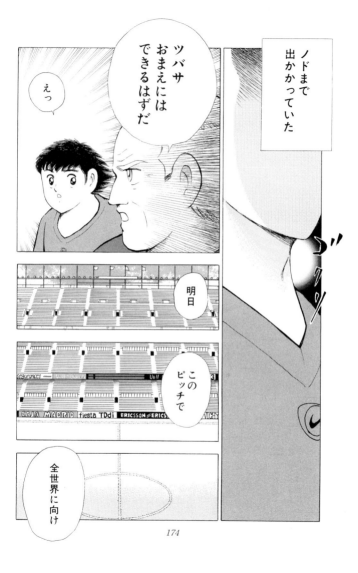

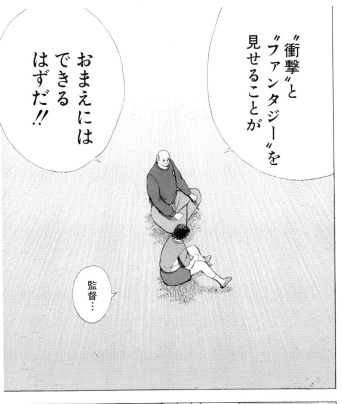

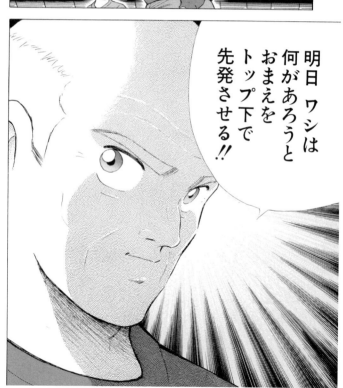

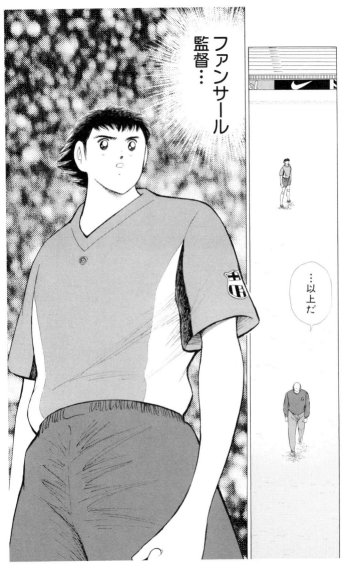

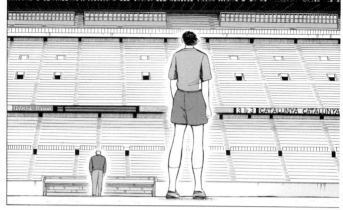

明日…

俺はここで…

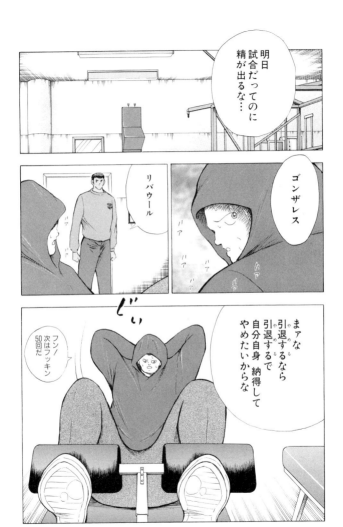

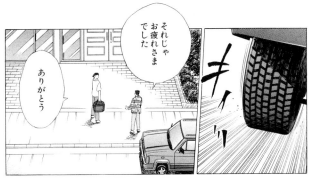

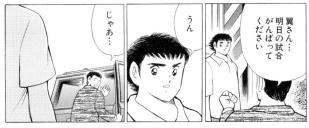

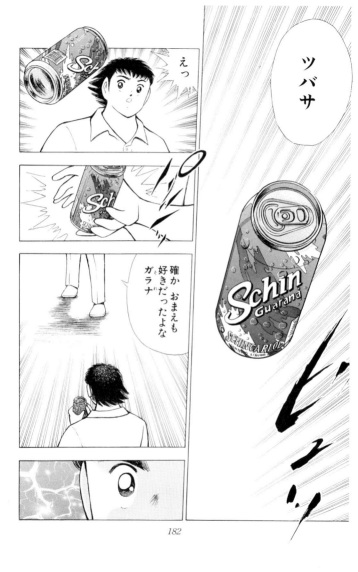

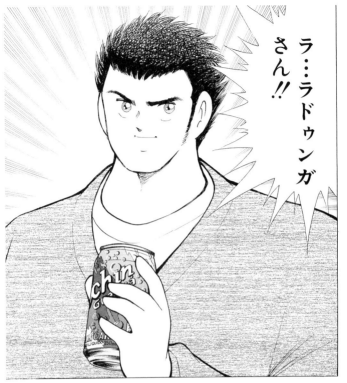

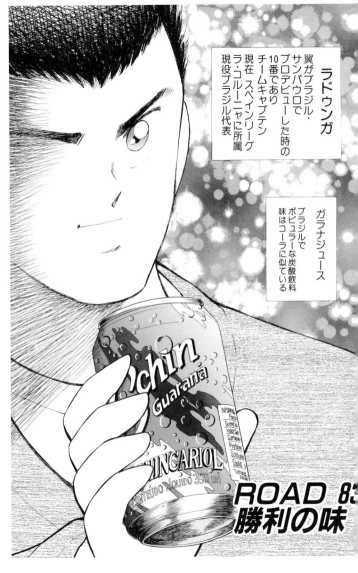

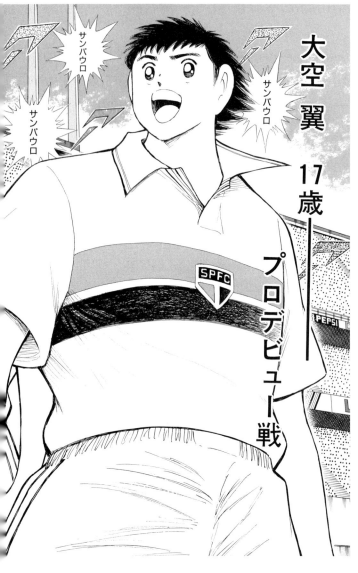

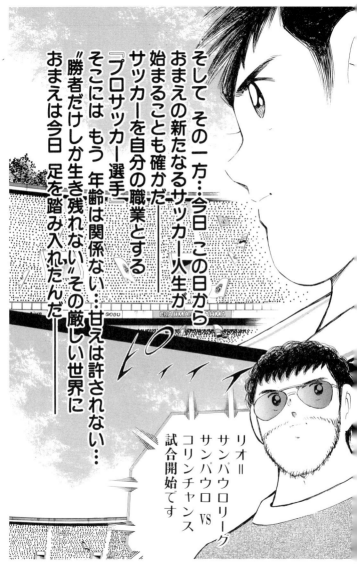

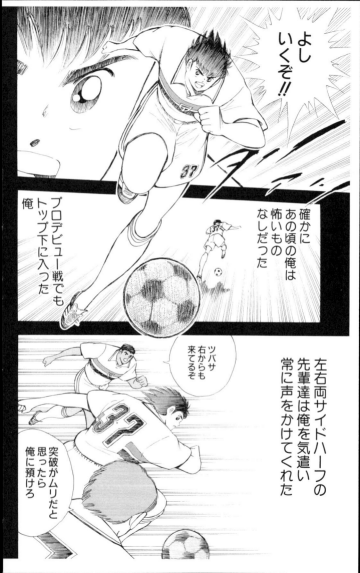

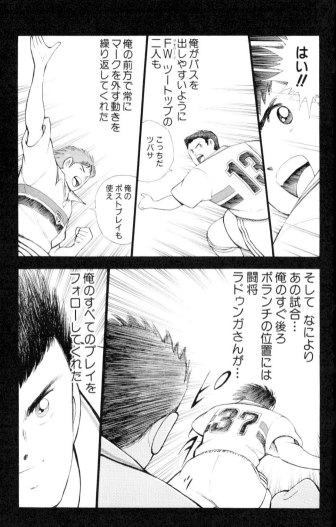

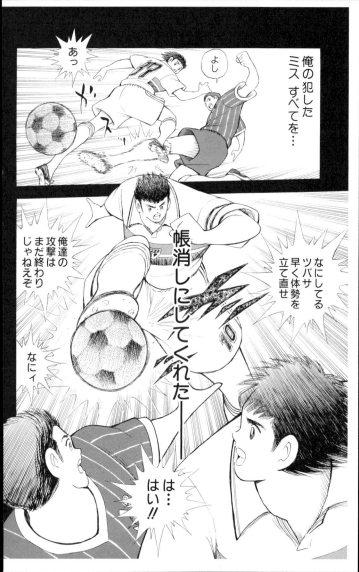

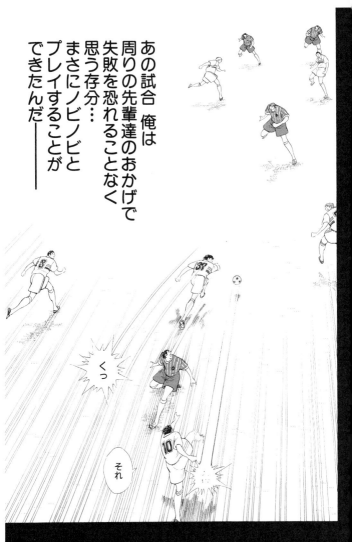

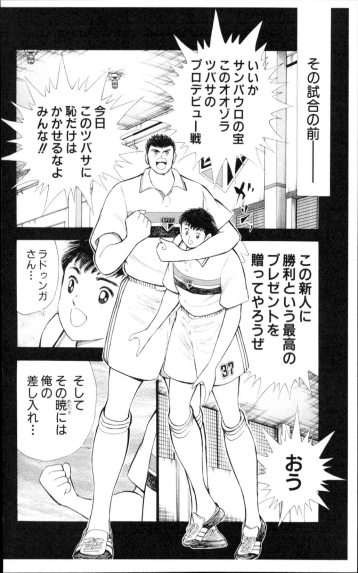

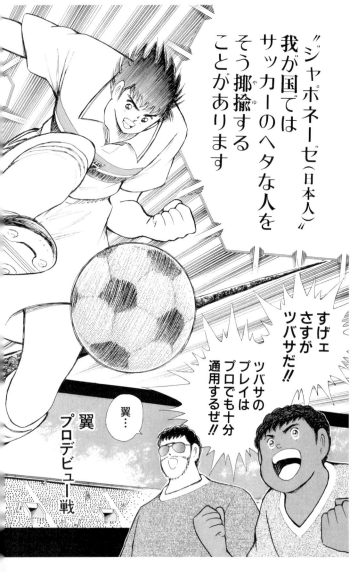

しかし　ここに
まぎれもなく
サッカーのうまい
ジャポネーゼが
存在します

その名は
"オオゾラ　ツバサ"

ペレが
ブラジル代表として
ワールドカップに
出場した時と同じ
弱冠　17歳です

1ゴール
2アシスト

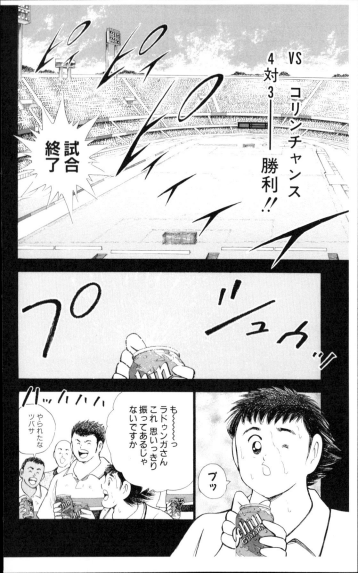

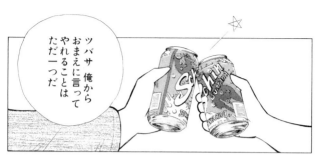
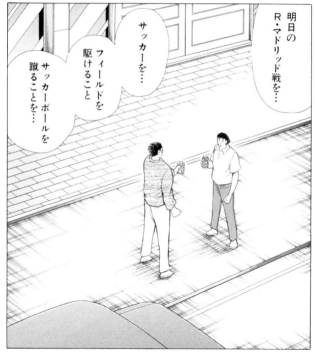

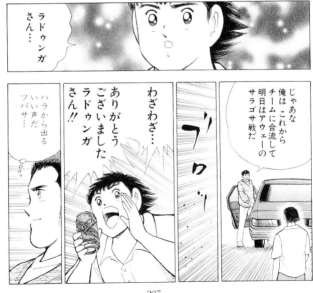

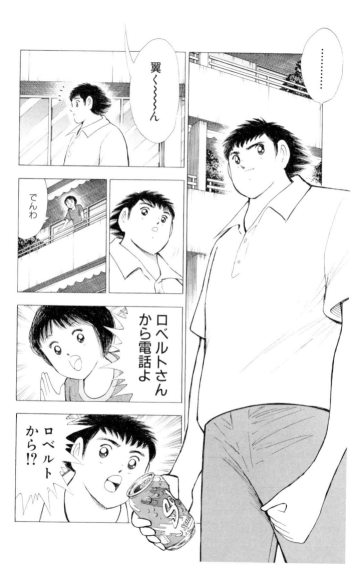

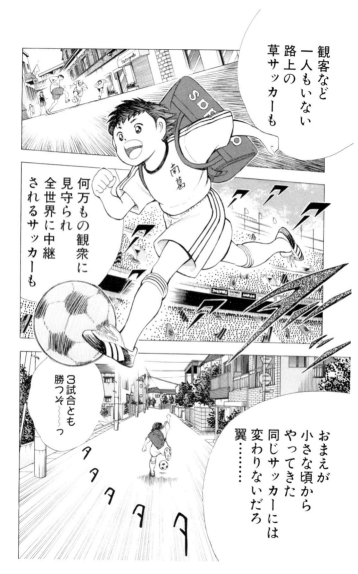

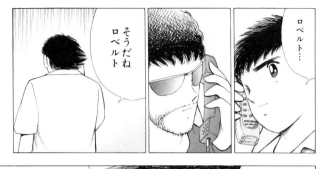

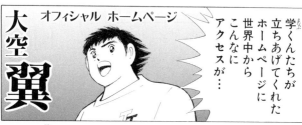
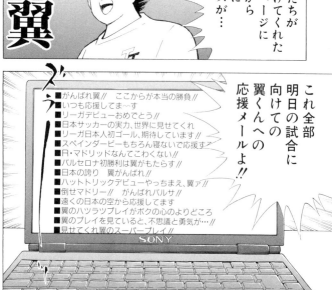

エル クラシコ
バルセロナ VS R・マドリッド
スペインダービー
当日

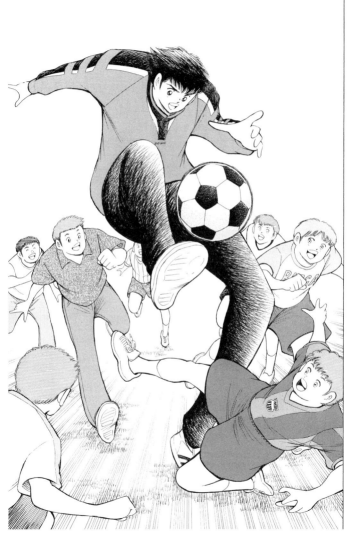

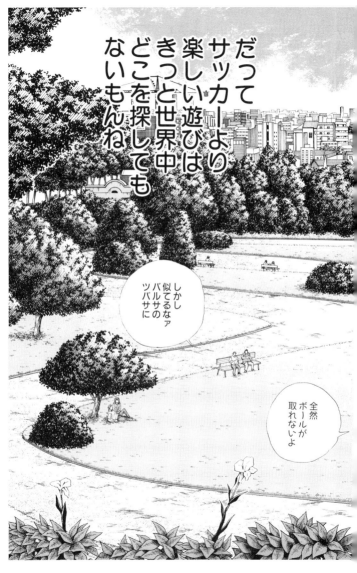

ROAD 85 胸に秘めた決意!!

ROAD 85
胸に秘めた決意!!

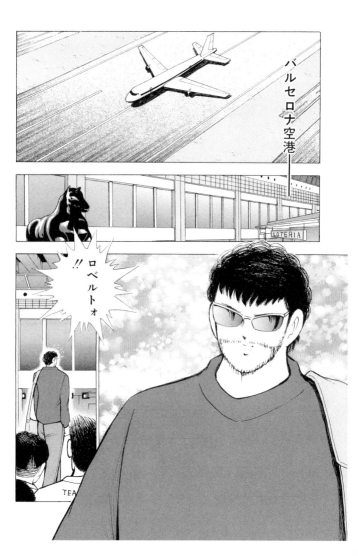

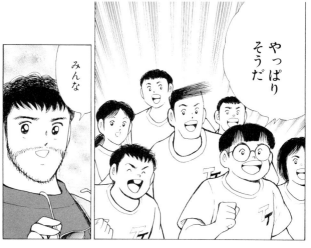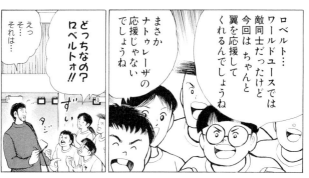

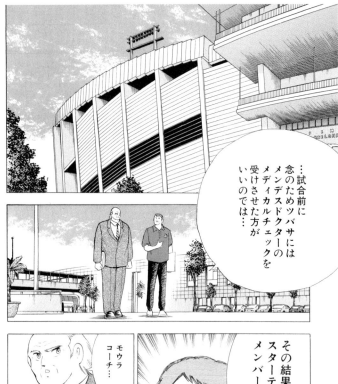

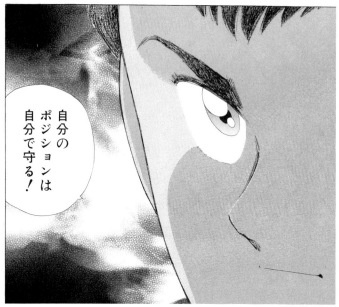

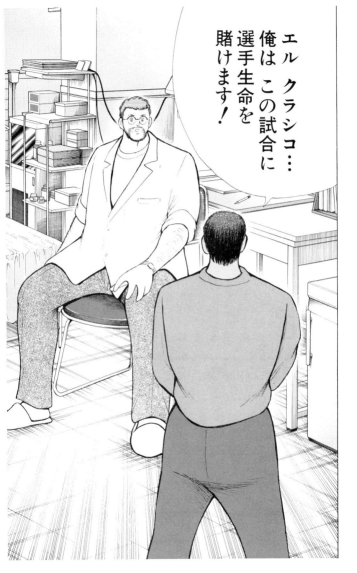

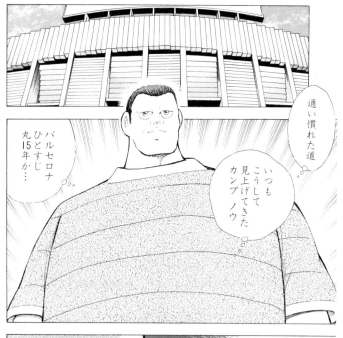

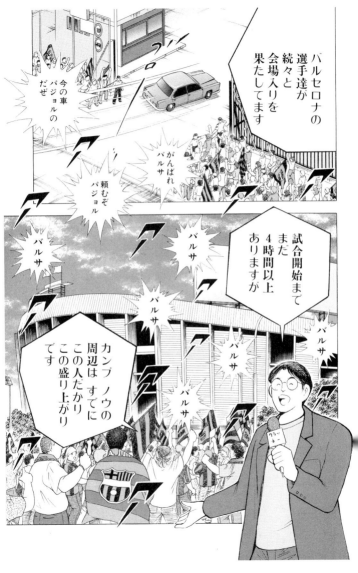

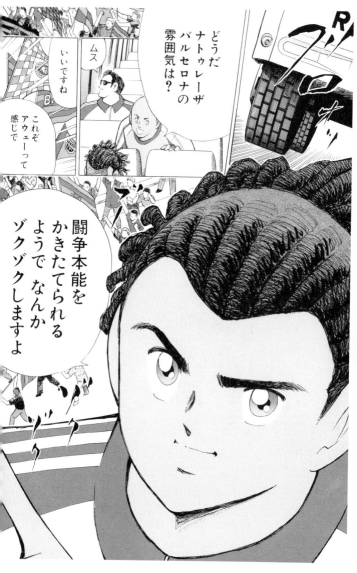

大ブーイングの中
R・マドリッドの
バスが今 到着

とっとと
帰れ

裏切り者
ファーゴ

おまえらの
連勝記録
絶対 止めて
やるぞ

マドリーを
ぶっつぶせ

今日こそ
バルサの実力
見せてやる

バルサ
バルサ
我がバルサ

ここ カンプ ノウ
では20年間
おまえらの勝ちは
ないんだぞ
R・マドリッド

まもなく
もう まもなく…
スペインダービー
開幕です

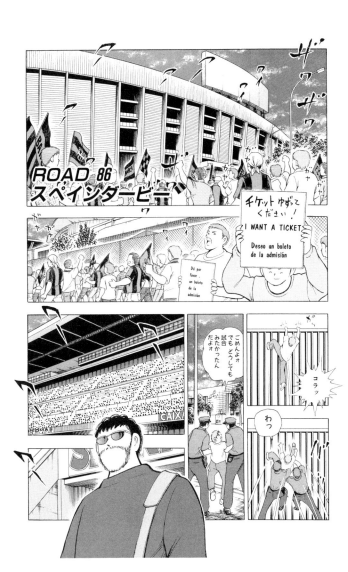

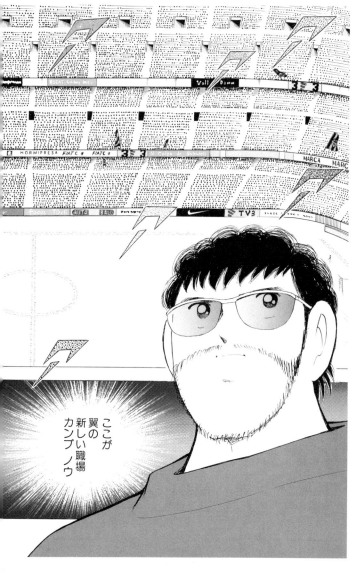

ROAD 86
スペインダービー

テストOKです

いい写真とるぞ

ついにこの日が来た

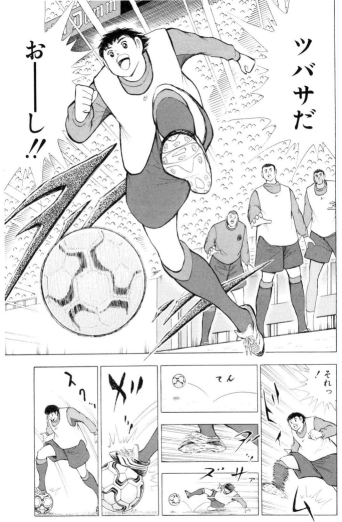

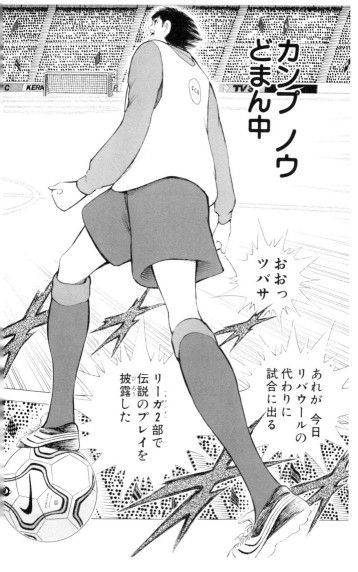

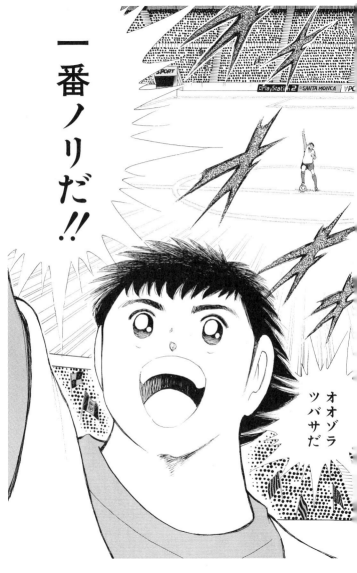

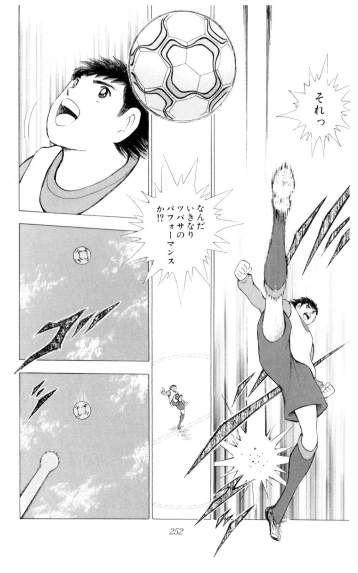

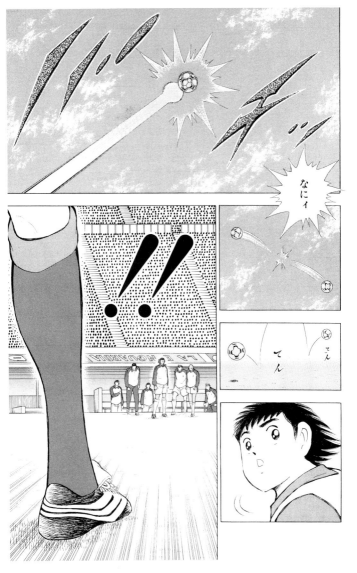

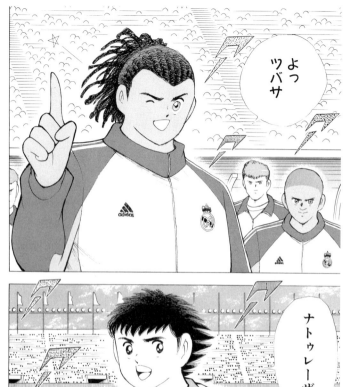
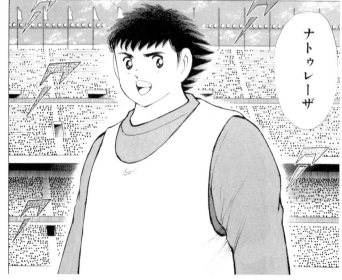

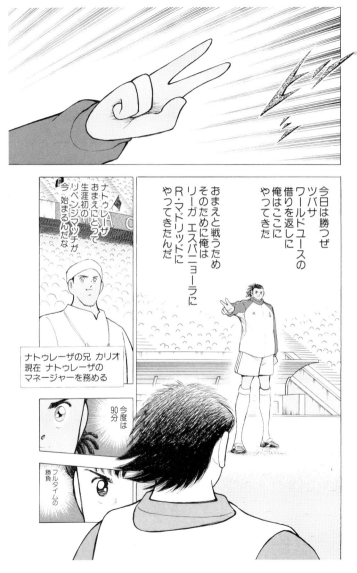

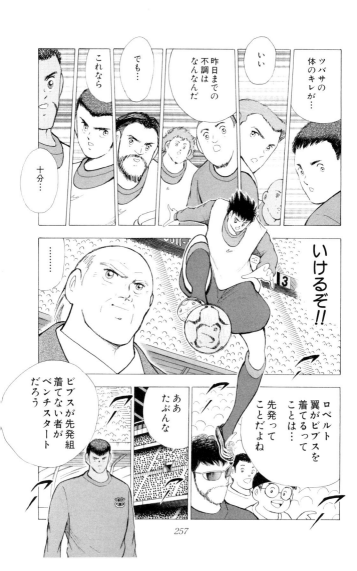

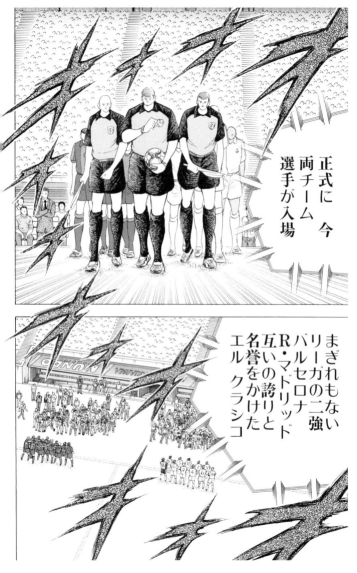

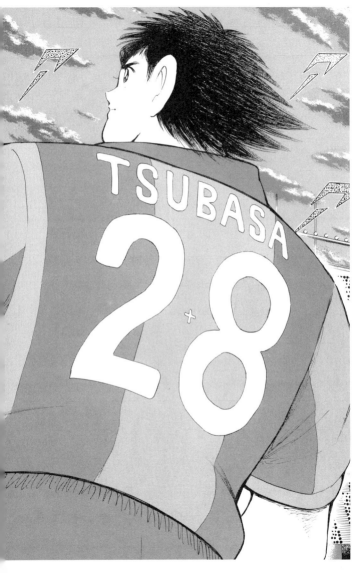

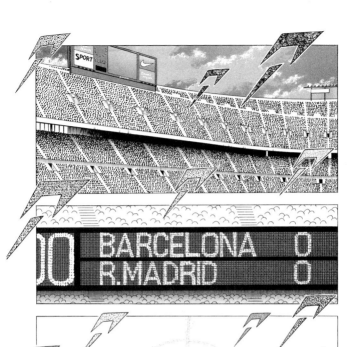

ROAD 87 運命のキックオフ

ROAD 87
運命のキックオフ

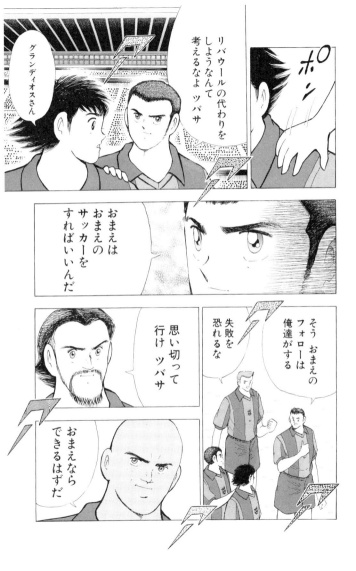

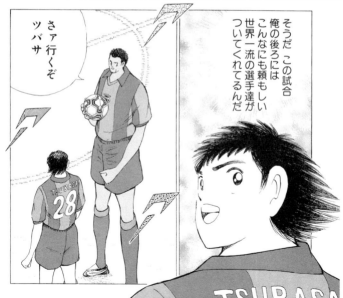

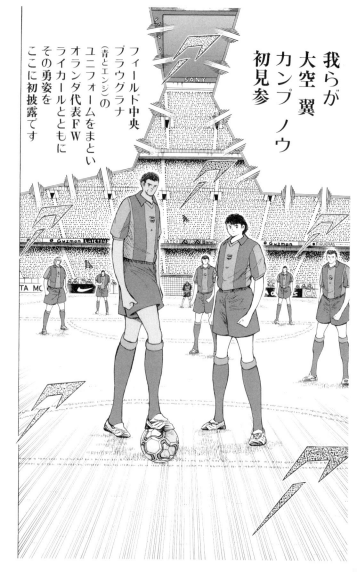

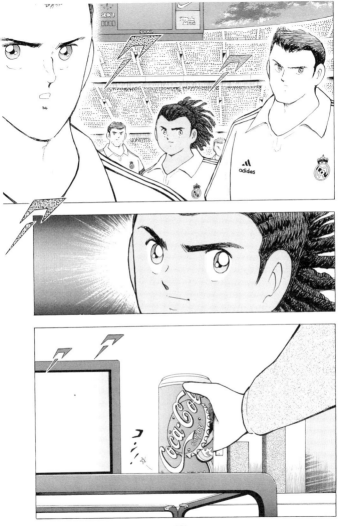

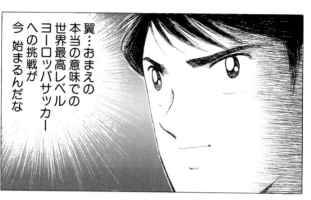

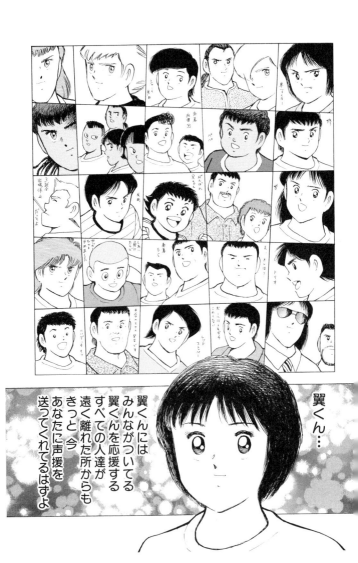

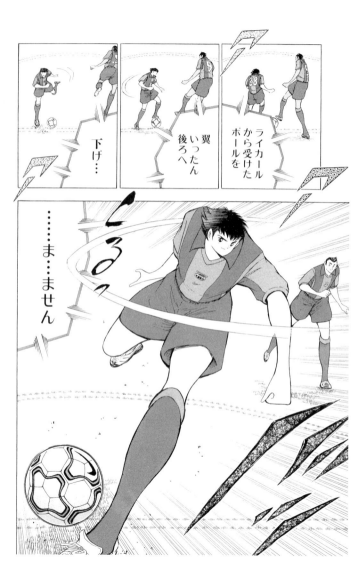

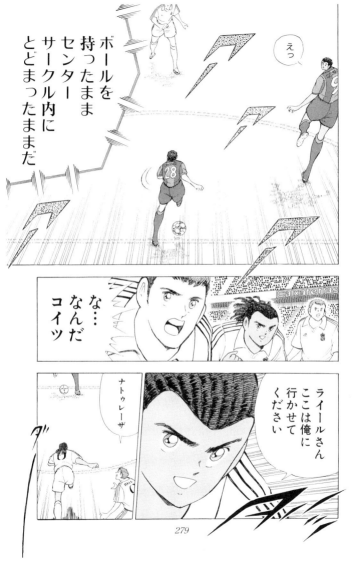

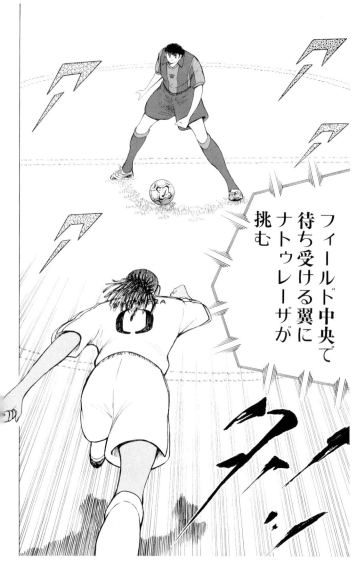

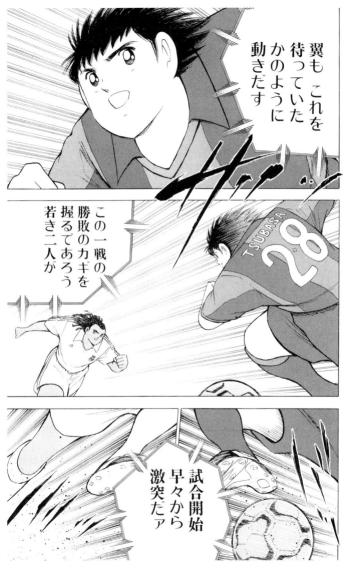

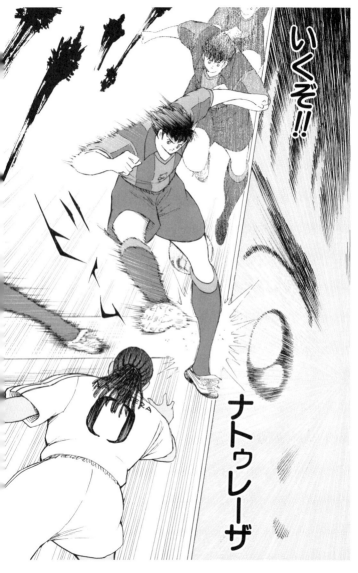

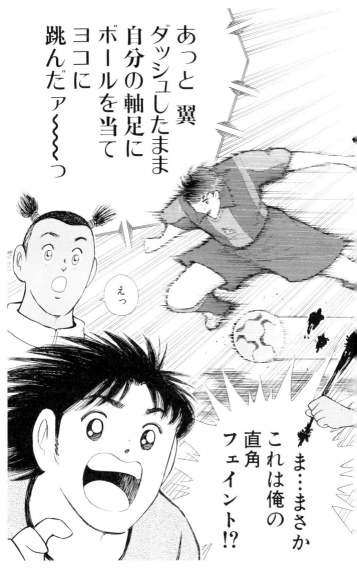

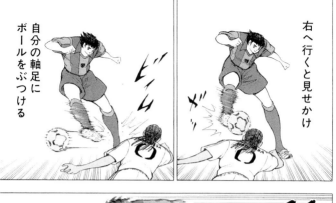
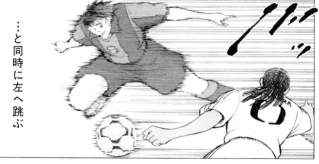
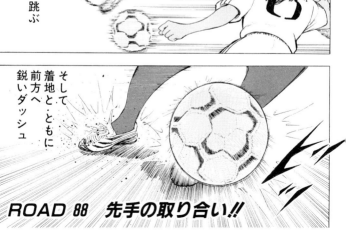

ROAD 88　先手の取り合い!!

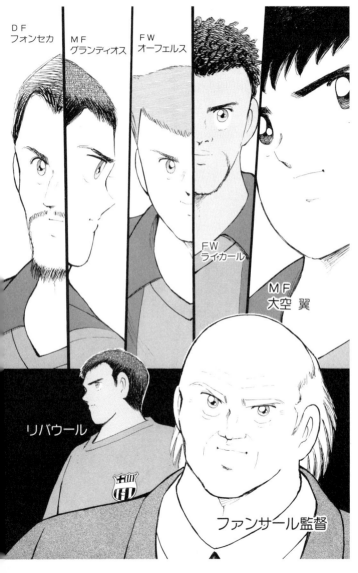

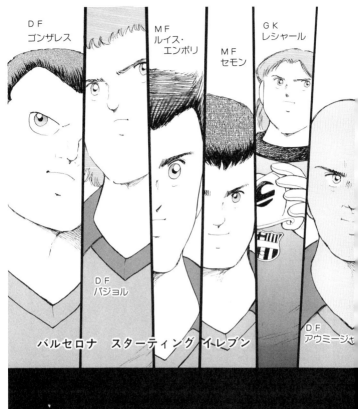

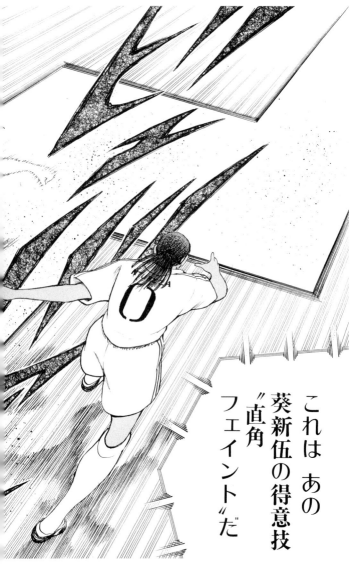

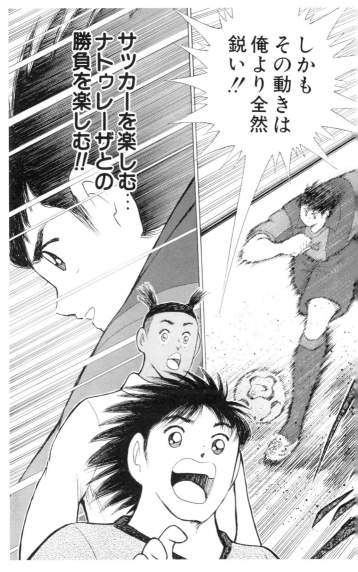

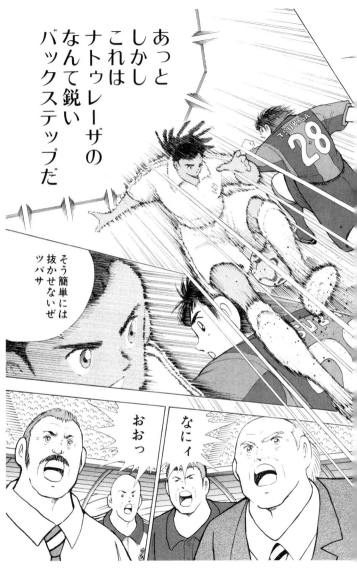

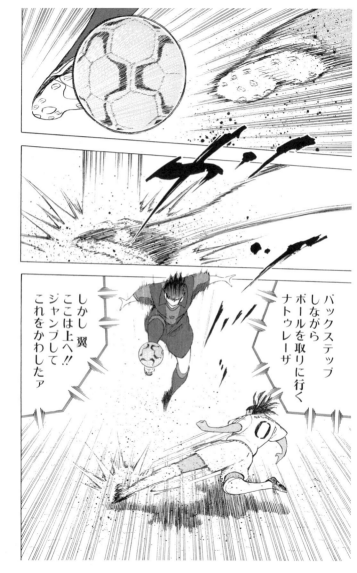

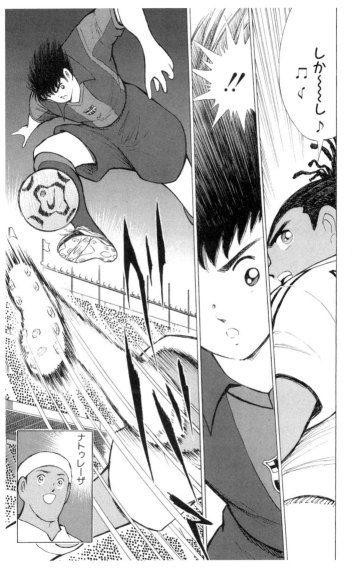

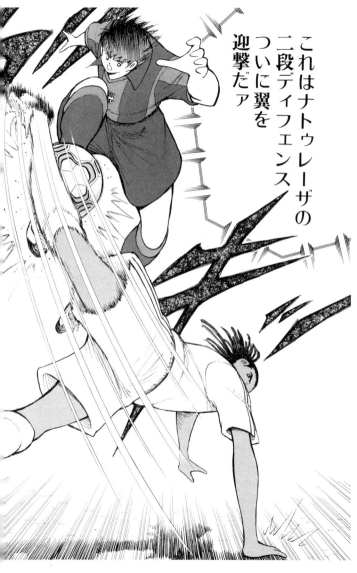

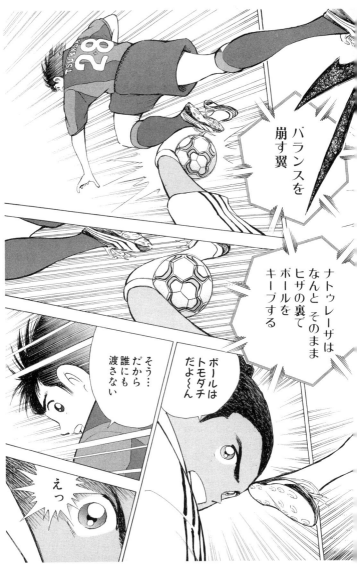

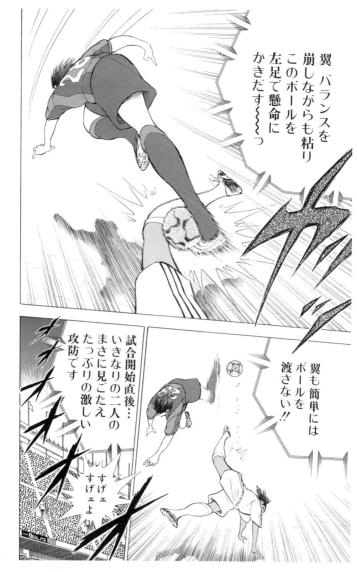

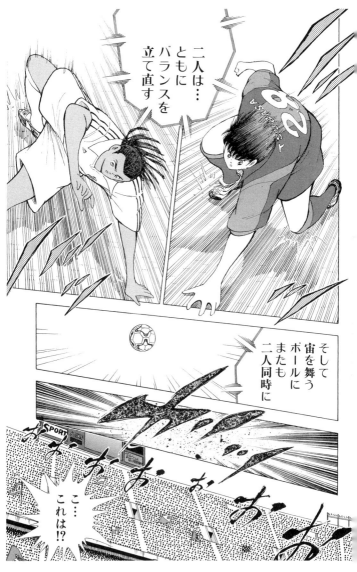

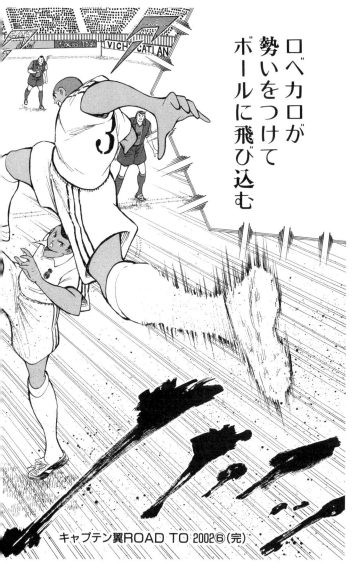

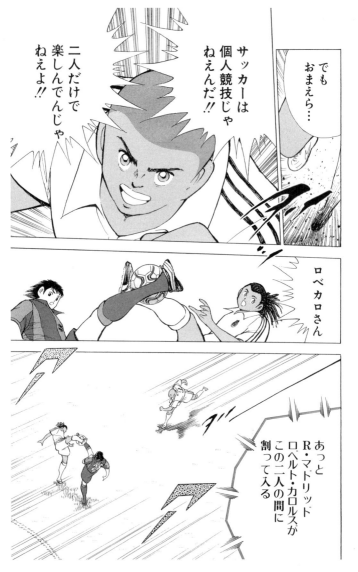

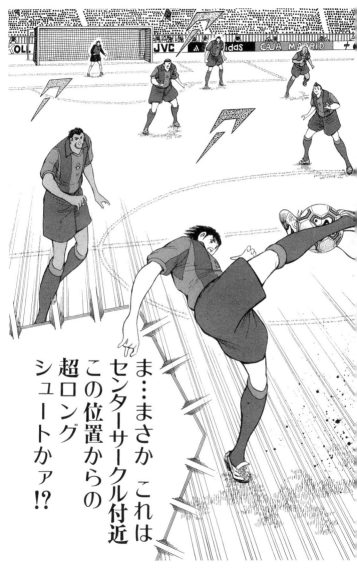

||JUNICHI INAMOTO Special Interview||

© Shinichiro KANEKO

日本屈指の天才ボランチが『キャプテン翼』を語る！
『稲本 潤一』スペシャルインタビュー!!

稲本 潤一
Junichi Inamoto

PROFILE
1979年9月18日生まれ。2001年に渡英、プレミアリーグでプレーし、2007年5月より、ブンデスリーガのフランクフルトに所属。2002年日韓W杯では、2得点するなど、大舞台にも強い。積極的な攻撃参加や激しいタックルなど、ダイナミックなプレーが特徴で、攻守に渡ってチームへの貢献度は高い。

© Masashi ADACHI

304

||CAPTAIN TSUBASA ROAD TO 2002||

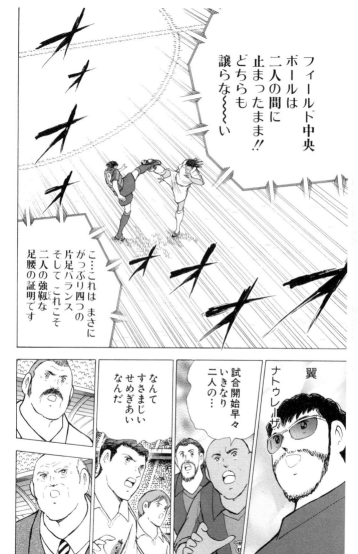

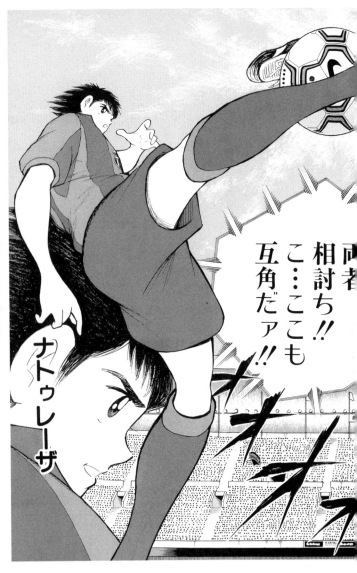

初めて『キャプテン翼』に触れたのは、小学校低学年の時だったと思います。漫画ではなく、テレビアニメで見たのが最初でした。見始めてからは週に1度の放送が本当に待ち遠しかったですね。学校の友だちもほぼ全員見てましたから、放送の翌日はその話題で盛り上がってました。

『キャプテン翼』を見て、それまでと比べてサッカーにより興味を持つようになりましたし、よりのめり込むようになりましたから、僕にとってはかなり影響力のあった作品だったと思います。

ピッチ上でのスーパープレーにも刺激されましたけれど、それ以上に刺激を受けたのはブラジルを始めとしたサッカー先進国の存在ですね。サッカー王国・ブラジルやドイツ、当時はまだ西ドイツでしたけど(笑)、そういった国々の話に触れて、「こんな世界があるんか」と感じたことを覚えてます。海外のサッカーなんて、まだテレビで全然放送してない時代だっただけに、『キャプテン翼』で得た情報は今から考えると、とても貴重なものだったなと。

週に1度の放送が本当に待ち遠しかったですね。

登場人物の中で最も気になる存在だったのは、三杉淳。きっかけは単に名前に同じ音が入っている（「ジュンイチ」と「ジュンイチ」

ボール
ボクの
ゴール—!!

ヤァ
ボクの
ボールだ
どこだ!!

目が!!

これは
三杉くんの
シュートだ
一瞬は早い!?

ポジショニング
ですポジショニング
あなたの前

ここだ!!

からだったんです
が（笑）、実力的に
も心臓病さえなけ
れば翼くんより上手いと思えるくらいでした
し、すごく印象に残る選手でしたね。中でも、
激しく雨が降る中での試合（南葛SC対武蔵

名前に同じ音が入っているからだったんですが（笑）。

FC）で、普段は華麗な三杉が、心臓の痛み
にギリギリで耐えながら執念のゴールを決め
たシーンは最高に格好良かったです。
　それから、子供ながらに一番衝撃的だった
のは、立花兄弟のコンビプレー。CK時の
守備練習で、彼らの真似をしようと思って
ゴールの上
にのぼった
ら、すごく
怒られたこ
とがありま
す（笑）。他
に真似をし
たプレーは、
ツインシュ
ートですね。

ああっ
これは
岬くん翼くん
ふたり同時の
シュートに
なったァ!!

「絶対、あんな風にならへんよ」と思いつつ、友だちと二人でひたすら蹴ってましたね。まあ、あそこまで変化してボールが何個にも見えるというのは、さすがにあり得ないですけど、リアルな世界でも、蹴り方やボールの当たり所によっては、すごく落ちたりしますからね。ロベルト・カルロス（フェネルバフ

© Masashi ADACHI

最も気になる登場人物は、三杉淳。

チェ／元ブラジル代表）やクリスチアーノ・ロナウド（マンチェスター・ユナイテッド／ポルトガル代表）、ジュニーニョ・ペルナンブカーノ（リヨン／ブラジル代表）らの蹴るボールは、それこそ漫画みたいに変化するじゃないですか。僕自身も、もっとたくさん練習して、彼らに少しでも近づきたいと思ってます。

翼くんのプレーで一番インパクトがあったのは、日向（小次郎）のタイガーシ

ヨットをドライブシュートで打ち返して決めたシーン。あのアイデアには驚きました。それと、アニメのエンディングで延々とドリブルしてるのも、かなり印象に残ってます(笑)。

具体的な選手のプレー以外で印象に残っているのは、ハーフタイムにマネージャーが作ってくれたレモンのハチミツ漬けを食べていたこと。僕はクラブチーム育ちなので、あんな甘い雰囲気とは無縁でしたから、あれはうらやましかったですね(笑)。

翼くんの近くに僕を描いてもらえれば(笑)。

今後の『キャプテン翼』に望む展開は、やっぱり日本のワールドカップ優勝ですね。そして、できることなら、ワールドカップを掲げている翼くんの近くに僕を描いてもらえれば(笑)。

翼くんとチームメイトになるとしたら、やっぱり彼は点を取りにいくタイプだと思うので、僕はその後ろで彼に守備の負担をできる限りかけないようにサポートしたいですね。

作品自体に対する希望としては、やっぱり、少しでも長く連載を続けてほしいと思いますね。それと、できれば現在の連載もアニメでガンガン放送してほしいです。子供はや

||JUNICHI INAMOTO Special Interview||

ぱりアニメが好きだと思うので。そうすれば、僕らがそうだったように、『キャプテン翼』を見てサッカーにのめり込む選手がどんどん出てきて、日本のサッカーもレベルアップしていくと思いますから。とにかく、今後も読む人をワクワクさせてくれるストーリーを期待してます！
（この文中のデータは2008年2月のものです。）

できることなら、ワールドカップを掲げている

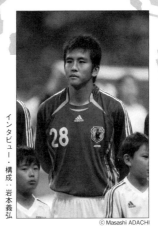

インタビュー・構成：岩本義弘

© Masashi ADACHI

★収録作品は週刊ヤングジャンプ2002年32号〜40号、42号〜48号に掲載されました。

（この作品は、ヤングジャンプ・コミックスとして2003年2月、5月に、集英社より刊行された。）

集英社文庫〈コミック版〉 9月新刊 大好評発売中

家庭教師ヒットマンREBORN！ 21〈全21巻〉 天野 明

ツナ達は、チームの垣根を越え、最強のメンバーで連合を組む。そして代理戦争4日目、ついにツナ達VS.復讐者（ヴィンディチェ）の戦いが始まった…！

SKET DANCE 7 8〈全16巻〉 篠原健太

修学旅行でテンション爆上げのボッスン達。出発早々チュウさんの怪しいクスリを飲み、ボッスンとヒメコの人格が入れ替わって…!?

コミック文庫HP
http://comic-bunko.
shueisha.co.jp/

Ⓢ 集英社文庫（コミック版）

キャプテン翼ROAD TO 2002　6

2008年 3 月23日　第 1 刷	定価はカバーに表示してあります。
2018年10月 6 日　第 3 刷	

著　者　　**高　橋　陽　一**

発行者　　**田　中　　　純**

発行所　　株式会社　**集　英　社**
　　　　　東京都千代田区一ツ橋 2 - 5 -10
　　　　　〒101-8050
　　　　　　　　　　【編集部】03（3230）6251
　　　　　電話【読者係】03（3230）6080
　　　　　　　　　　【販売部】03（3230）6393（書店専用）

印　刷　　凸版印刷株式会社

表紙フォーマットデザイン　アリヤマデザインストア　　マークデザイン　居山浩二

本書の一部あるいは全部を無断で複写複製することは、法律で認められた場合を除き、著作権の侵害となります。また、業者など、読者本人以外による本書のデジタル化は、いかなる場合でも一切認められませんのでご注意下さい。

造本には十分注意しておりますが、乱丁・落丁（本のページ順序の間違いや抜け落ち）の場合はお取り替え致します。購入された書店名を明記して小社読者係宛にお送り下さい。送料は小社負担でお取り替え致します。但し、古書店で購入したものについてはお取り替え出来ません。

© Y.Takahashi　2008　　　　　　　　　　　　Printed in Japan
ISBN978-4-08-618709-1 C0179